大人の戶外百科 **1**

ROPE WORK

繩結使用
教科書

羽根良二 [著]

.....做實用！

- ●登山攀岩 ●背包旅遊
- ●溯溪探洞 ●露營野炊

熱衷戶外活動者
必備的道具知識
一條繩索
hold住你的戶外假期！

楓 葉 社

目錄

第 **1** 章
繩索的基礎知識

009

第1章

繩索的基礎知識

繩索的種類和特徵

尼龍材質是戶外運動繩索的主流

繩索是由細長纖維絞成的條狀物，又可稱作繩纜或繩子，是生活中常見的用具。繩索的種類繁多，各有不同的特徵，依材質大致可將戶外用的繩索分為兩種：分別為耐熱、耐摩擦的天然纖維，以及高強度的合成纖維。登山和攀登活動主要使用的繩索材質，大多是耐久性高的輕量合成纖維，而屬於此類的尼龍繩，則適用於各種戶外運動的場合。

天然纖維的代表，就是用棉花製成的棉繩。不僅耐潮溼，且沾溼後會更堅韌；麻繩也是強度非常高的天然纖維，常用於早期的攀登活動。

尼龍繩是戶外運動最具代表性的繩索，在合成

纖維中強度最好，特色是質地輕又柔軟，非常方便使用。而且它的彈性也很好，可以充分吸收衝擊力，因此廣為攀登活動所用，但缺點是不耐水，無法浮在水面上。本書使用的示範繩索皆為尼龍材質。

此外，我們平常也會用到靜力繩，它常見於洞窟裡長距離升降或救援現場，但伸縮性較差；另外，還有可浮於水面的輕量聚乙烯繩，以及耐候性佳且耐摩擦的聚酯繩。市面上也有販賣其他各種高科技素材的繩子，像是纖細卻堅韌的輕量超強力聚乙烯纖維丹尼瑪繩、芳綸纖維材質的繩索等等。

繩索的種類

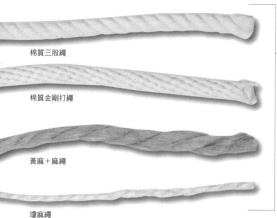

棉質三股繩

棉質金剛打繩

黃麻＋麻繩

瓊麻繩

天然纖維的繩索

以植物纖維或羊毛、蠶絲等動物纖維製成的繩子。在合成纖維問世以前，這些就是主要的繩索材質。現在的戶外運動幾乎不再使用天然纖維的繩子，在日常生活中也非常罕見，多半只用於手工藝、民俗藝品等等。

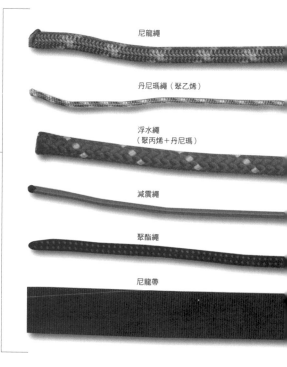

尼龍繩

丹尼瑪繩（聚乙烯）

浮水繩
（聚丙烯＋丹尼瑪）

減震繩

聚酯繩

尼龍帶

合成纖維的繩索

以戶外運動繩索的主原料合成纖維製成的繩子。市面上有尼龍、聚乙烯、聚酯等各種材質的合成纖維繩子，不過戶外運動最常用的還是尼龍繩。除了常見的圓條狀繩索以外，還有加入橡膠材質的減震繩、面積寬厚的尼龍繩帶等等。

繩索的構造

絞繩和編織繩兩種類型

依繩索的構造通常可以分為兩種：一是將紗線（yarn）繞成縷（strand）後，再繞成更粗的「絞繩」；另一種則是用紗線或縷線編成的「編織繩」。

天然纖維繩索幾乎屬於絞繩，最常見的「三股繩」是用3條紗線繞成的縷線，以反方向絞成一條。另外又可依繩索橫擺時的旋繞方向，分成往左上方旋繞的「Z絞旋」，以及往右上方旋繞的「S絞旋」，現在最普遍使用的是Z絞旋。

合成纖維繩索則有絞繩和編織繩，不過以尼龍外皮包覆尼龍芯繩的圓編織繩為主流。另外還有各用2

條Z絞旋、S絞旋的縷線編成的扁編織繩，以及沒有芯繩的中空繩。

戶外運動常用的圓編織繩，其外皮編法和芯繩的構造，也會因繩索的粗細、用途而異。例如芯繩會像左上圖一樣，採用幾條縷線集合而成的線束，也有絞旋或編織好的縷線，擁有許多不同的種類。

構造方面，編織繩比較柔軟、好用，不易變形，比絞繩還不容易產生紐結（過度絞旋而產生的彎曲）。此外，絞繩的伸縮性較差，適合用來固定貨物；伸縮性佳的編織繩，則適合用來吸收登山和攀登活動途中滑落所造成的衝擊。

繩索的構造

編織繩

編織繩是用紗線或縷線編成的繩子。最普遍的款式是圖中的圓編織繩，用幾條細線撑成繩狀的縷線做成芯繩後，外面再包覆一層包繩。戶外運動用的合成纖維繩索，絕大多數都是這種類型。另外也有用縷線編成的芯繩（下）。其他還有用12條縷線編成的金剛打繩、沒有芯繩的中空繩等樣式。

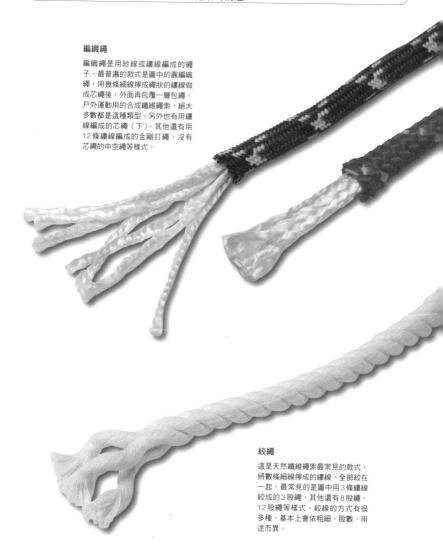

絞繩

這是天然纖維繩索最常見的款式，將數條細線撑成的縷線，全部絞在一起。最常見的是圖中用3條縷線絞成的3股繩，其他還有8股線、12股繩等樣式。絞線的方式有很多種，基本上會依粗細、股數、用途而異。

繩索的選購

依目的和用途選擇最適用的款式

繩索應當選擇什麼種類、準備多少長度，都會因用途而異，所以最好直接前往登山相關的專賣店選購。專賣店的繩索種類最齊全，也能讓顧客依需要的長度購買。

如果不知道該怎麼挑選，可以先衡量自己需要用到多粗的繩子。例如戶外運動用的尼龍繩直徑是以1公釐為單位，從2公釐到9公釐都有，長度按公尺出售。若是攀登活動用的尼龍繩，還有9～11公釐的現貨包裝。購買繩索時，就從這些基準當中依目的和用途挑選。

關於繩索直徑的挑選基準，假設是購買尼龍繩，那麼綁小東西用的繩子只需要2公釐，搭帳篷用的繩子需要3公釐；倘若還有其他用途，直接備齊3～6公釐各種尺寸的繩索會比較方便。

如果是綁住人體的安全繩索，建議準備8公釐以上×20公尺以上的輔助繩。

若是確保人身安全用的繩索，需要承受滑落時所產生的巨大負荷，因此最理想的直徑是9公釐以上，但若是繩子越粗、越長，重量就會隨之增加，所以並不適合當作一般登山的必攜裝備。前面提到的輔助繩，終歸是以「輔助」為使用前提，如果是經常使用繩索的登山活動，最好還是準備9公釐以上的攀登專用繩索。此外，繩索上標示的「最大衝擊力」也可以當作選購的基準。

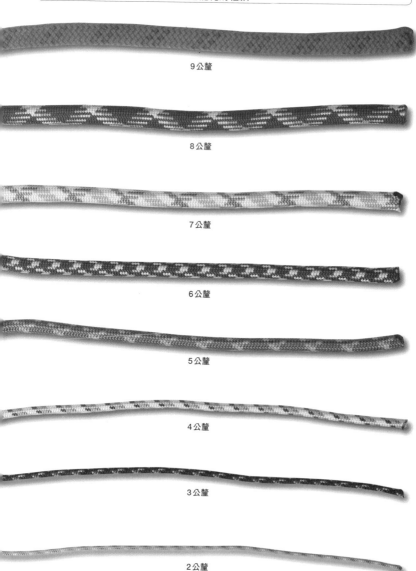

9公釐

8公釐

7公釐

6公釐

5公釐

4公釐

3公釐

2公釐

繩索的保護方式

高溫和尖銳物是繩索的大敵

繩索可以廣泛應用於戶外運動的各種狀況，如果想充分發揮它的性能，就要多加注意保護的方式。一旦繩索出現損傷或受熱，很容易在使用途中突然斷裂，甚至可能危及性命，因此務必養成使用前檢查的習慣。

◎避免踩踏：踩踏可能會導致繩子損傷。萬一有小石子陷入纖維內部，可能會在使用時因負重而割斷繩索，所以平常一定要注意避免直接把繩索放在地上。

◎避免靠近尖銳物：繩子要是摩擦到邊緣銳利的岩石或其他尖銳物，很容易就會斷裂。必要時可以先在底下墊布以保護繩索。

◎避免瞬間施力：繩索在安全使用的基準下，都有固定的耐重力。務必以這個為基準，不要在繩索上施加過重的負擔。如果繩索突然承受超過基準的重量，很有可能會直接斷裂，這點要多加留意。

◎遠離火源：合成纖維繩索大多不耐熱，一旦靠近火源，很容易就會斷裂，要多加小心。保管時也要避免陽光直射。

◎避免淋溼：沾溼的繩索會變得很滑，不但不方便使用，還會造成材質劣化。因此要盡量避免繩子淋溼，萬一溼了，也要確實風乾。

◎勤於檢查：繩索在使用途中會逐漸耗損，因此每次使用前，務必要仔細檢查繩子的狀態。繩索的耐用年數為4～5年，且要定期汰舊換新。

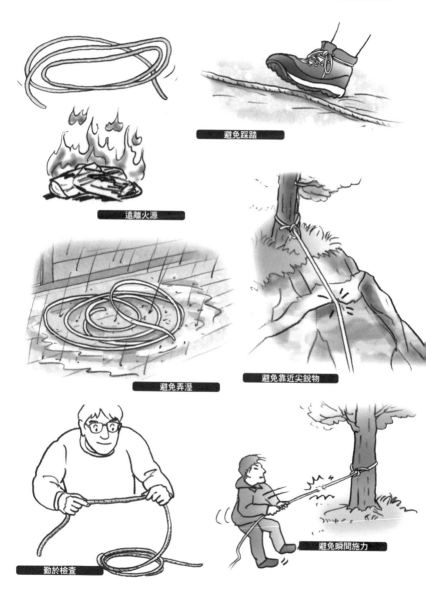

避免踩踏

遠離火源

避免弄溼

避免靠近尖銳物

勤於檢查

避免瞬間施力

繩索的尾端處理

推薦簡單的火烤「燒繩頭」方法

不論是哪一種繩子，如果放任割斷的尾端不管，繩頭肯定會越來越鬆散。這樣的繩索不只外觀難看、不容易穿過孔洞，開花的地方也無法使用，造成浪費。因此剪好所需的繩子長度以後，一定要用以下方法做好預防末端鬆散的作業。

最常用的方法，就是利用高溫處理的「燒繩頭」方法。利用尼龍遇熱會熔化的特性，用火烤繩子的切口後，再讓它冷卻固定。另外也可以用烤熱的刀具，以相同的方式處理，原理相當於登山用品店常見的切繩用家庭式熱切刀。不管是哪一種方法，熔化的纖維溫度都非常高，要特別小心不要燙傷。

熱熔法無法用於天然纖維等不會遇熱熔化的繩索材質。這時只能纏上細繩固定（繩頭結），或是按繩索旋繞的方向往回編織（反穿結），不過一般家庭最簡單的作法，還是直接在尾端捆上膠帶。當然，這些方法也適用於合成纖維。膠帶最好選用塑膠膠帶或布膠帶，但這兩種都會隨著時間變質，必須定期換新，因此建議改用熱縮套管處理，才能持久又美觀。

雖然收尾時可以用接著劑固定，但平常使用可以不必那麼講究。如果繩子用到一半鬆開的話，再用相同的方法處理即可。

火烤收尾

3

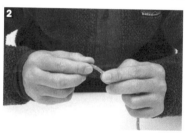

1 用打火機烤一下割斷的繩子末端，讓纖維慢慢熔化。
2 用手指捏住熔化的纖維，使其凝固。小心不要燙到手。
3 尾端凝固後即完成。這個方法適用於加熱會熔化的合成纖維。

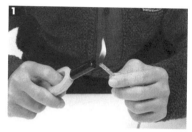

用膠帶收尾

3

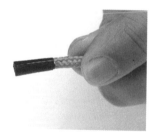

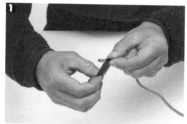

1 用塑膠膠帶盡可能捆緊繩子末端，不過不一定要捆在最末端。
2 務必使用鋒利的剪刀剪斷捆好的膠帶中央。
3 完成。最好可以再用火稍微烤一下繩索切面。

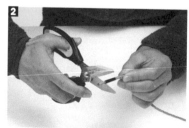

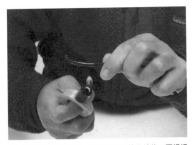

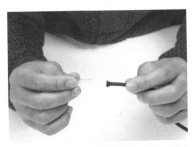

4 用打火機烤熱套管，確認套管開始收縮後，再慢慢轉動繩子，使整條套管都均勻收縮。

1 此方法會使用到電子工程常見的熱縮套管。選擇比繩索直徑稍粗一點的套管。除了圖中的透明套管以外，還有黑色及其他顏色。

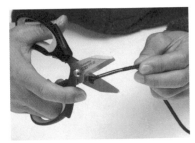

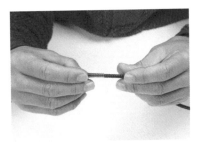

5 用剪刀剪斷套管前端約2～3公釐的長度。剪刀一定要夠鋒利，否則切口會不平整。

2 將繩子插進剪成2～3公分長的套管裡。尾端先用打火機烤一下、稍微凝固後，會比較容易插進去。

6 處理好的繩子尾端會變硬，方便插入細小的孔洞。熱縮套管可在電器相關的店家購得。

3 插好的繩子狀態如圖。讓尾端稍微凸出一點，最後會比較方便修剪。

用熱刀割斷

2 刀片烤紅以後，馬上筆直割斷繩子尾端，底部要事先鋪上不需要用的板子。另外，也要小心別摸到烤熱的刀片。

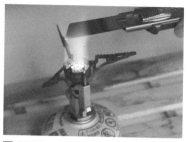

1 用瓦斯爐或噴火槍烤紅美工刀的刀片。由於烤過的刀片會變鈍，因此建議使用繩索專用的刀具。

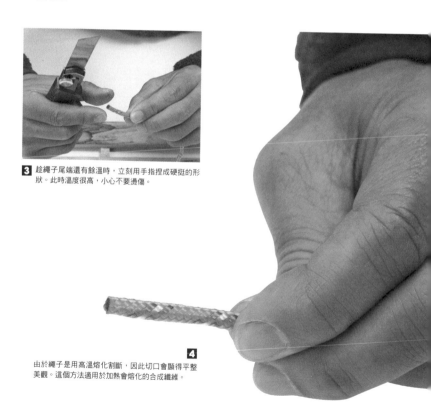

3 趁繩子尾端還有餘溫時，立刻用手指捏成硬挺的形狀。此時溫度很高，小心不要燙傷。

4

由於繩子是用高溫熔化割斷，因此切口會顯得平整美觀。這個方法適用於加熱會熔化的合成纖維。

繩索的收捆方法

NEW OUTDOOR HANDBOOK

確實捆好，方便隨時取用

長繩索若是不收捆整齊的話，臨時使用時就容易互相纏繞在一起，導致無法解開。很多人在野外用完繩子以後，都是匆匆忙忙捲成一團，結果就這樣一直放到下次使用時。為了避免這種情況，大家一定要學會正確的捆繩方法，方便拿隨用，也不會讓繩子打結。

最輕鬆簡單的作法，是將繩子折成適當的長度後，再打個反手結。如果能打成滑套結，下次使用時會更容易解開，這個方法適用於任何粗細的繩索。棒結適合收捆3～5公釐粗的繩子，可以俐落地捆好繩子，外表也整齊美觀，但作法比較複雜，建議將纏繞用的繩子尾端留長一些，才會

收得比較順利。如果繞好的繩子緊到有點扭曲，使用時就得花點工夫才能恢復原狀，因此收捆時要盡量讓繩子保持筆直的狀態再纏繞。

直徑6公釐以上的粗繩，有時會用來承載重量，因此最好捆成環狀，避免繩身扭曲。在P.24會介紹用前臂收捆繩環的方法，但如果是更粗、更長的繩索，可以改成利用跨腿彎起的膝蓋、或是用脖子和伸長的手臂來纏繞。繞環時要注意別讓繩身扭曲，最重要的是在繞圈的同時保持繩身筆直。

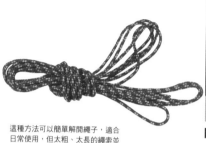

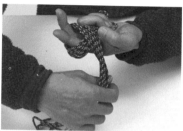

這種方法可以簡單解開繩子，適合日常使用，但太粗、太長的繩索並不適用。

1 將繩子折成適當的長度，像圖中一樣繞一圈，再將右手的繩束對折後，從圈圈下方穿出來。

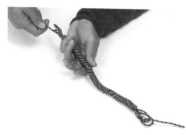

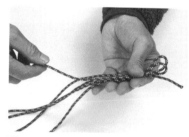

3 握住繩束，然後輕拉開始繞圈那一側的尾端，使另一端其中一個繩圈往內收。持續拉到底，就能固定住繞圈的繩子尾端。

1 從繩子尾端折疊成適當的長度，然後從折好的繩束末端（圖中右側）往另一端的方向繞緊。

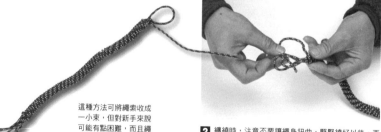

這種方法可將繩索收成一小束，但對新手來說可能有點困難，而且繩身也容易扭曲變形，不適合頻繁使用的繩索。

2 纏繞時，注意不要讓繩身扭曲，緊緊繞好以後，再將尾端穿過繩束末端的所有圈圈中。

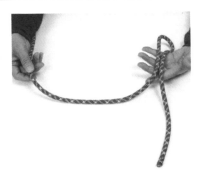

3 纏住繩環的手掌會變成如圖中的狀態。手掌要朝向內側，用虎口抓住繩環。

1 將距離繩索尾端30～40公分處折起，握在手上（右撇子請握在左手，後續步驟會比較順利）。

4 繞好以後卸下繩環，用尾端在□握住的繩圈起點處纏2～3圈。注意手要抓緊已經繞好的繩環。

2 手肘彎起，用繩子一圈圈繞住後臂。繞圈的繩身容易扭曲變形，所以要盡可能注意讓繩身保持原狀，以自然的狀態繞成環狀。

7 輕拉繩環的繩頭（繞在手上的繩圈起點那一側），拉緊①的小圈，固定好尾端。

5 當④纏好以後，從①保留的小圈那一側，將繩束大致分成兩半，然後將先前繞好的尾端，從分開的繩束之間穿出來。

6 將穿出的尾端直接從①握住的小圈下方穿出來，並確實拉緊。

這個方法適用於較長的繩索。將最後剩下的兩個尾端綁成一個環，就能掛在鉤子上了。

結繩所需的道具

切繩索的專用刀

提到處理繩索的道具，就不能不先提到準備階段會使用的物品，例如切開繩索所需長度的刀具、處理尾端的打火機、固定尾端的膠帶等等。

這些幾乎都是一般家庭現有的、且不必特別費心準備繩索專用的道具。不過，用許多細小纖維纏繞或編織成的繩子，有時候卻很不容易切斷。光靠一把剪紙用的小剪刀，也很難把細繩剪得乾淨俐落。如果有廚房剪刀、園藝剪刀、工程用的金屬剪鉗之類的大型剪刀，或是小型的細齒剪刀，就會比較容易剪斷了。

此外，小刀和美工刀也可以割斷繩子，其他還有繩索專用的鋸齒小刀。水上活動經常需要用沾

溼的小刀來切東西，因此在遊艇和海上運動、漁具相關的用品裡，也有很多種繩索專用的小刀。

小刀畢竟是戶外運動的必需品，最好還是備齊必要的款式，以因應在野外割斷物體的各種狀況。

在野外必定會和繩索一同使用的道具，非鈎環莫屬。鈎環雖然是攀登活動用品，不過露營和登山健行時多半不會攜帶，但是因為它體積小，帶著也方便隨時吊掛物品，而且攜帶繩索登山時，最好要準備1～2個有安全扣和無安全扣的鈎環，以及約120公分長的登山繩。但我們也不能光把東西帶在身上，卻不知如何運用，所以一定要熟悉正確的用法。包含繩結在內的各種物品，最好都能練到不需思考就能正確運用的程度。

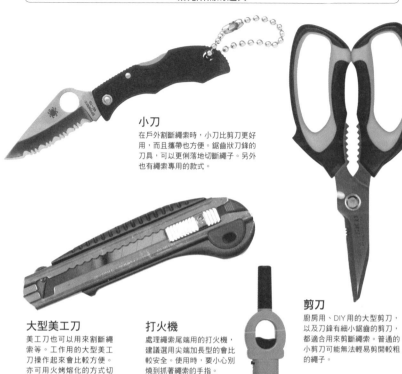

小刀

在戶外割斷繩索時，小刀比剪刀更好用，而且攜帶也方便。鋸齒狀刀鋒的刀具，可以更俐落地切斷繩子。另外也有繩索專用的款式。

大型美工刀

美工刀也可以用來割斷繩索等。工作用的大型美工刀操作起來會比較方便。亦可用火烤熔化的方式切斷繩索（P.21）。

打火機

處理繩索尾端用的打火機，建議選用尖端加長型的會比較安全。使用時，要小心別燒到抓著繩索的手指。

剪刀

廚房用、DIY用的大型剪刀，以及刀鋒有細小鋸齒的剪刀，都適合用來剪斷繩索。普通的小剪刀可能無法輕易剪開較粗的繩子。

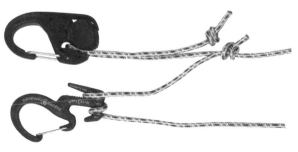

鉤環式的繩索用具能夠固定或拉開繩索，方便在露營時拉起曬衣繩，就算不打複雜的繩結，也能拉緊繩子。戶外運動用品店皆有販售。

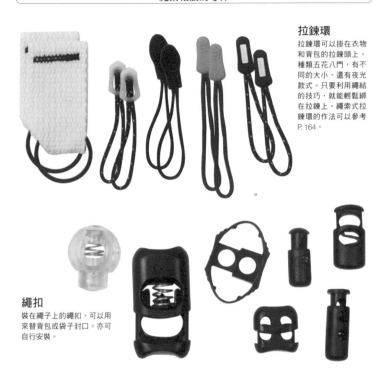

拉鍊環

拉鍊環可以掛在衣物和背包的拉鍊頭上。種類五花八門,有不同的大小,還有夜光款式。只要利用繩結的技巧,就能輕鬆綁在拉鍊上。繩索式拉鍊環的作法可以參考 P.164。

繩扣

裝在繩子上的繩扣,可以用來替背包或袋子封口。亦可自行安裝。

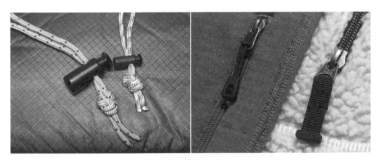

右/戶外運動的服裝多半都附有拉鍊環,也可以自行替換款式。左/繩扣會裝在封口用的繩子上,繩子尾端也會打好繩瘤(結目),以免脫落。

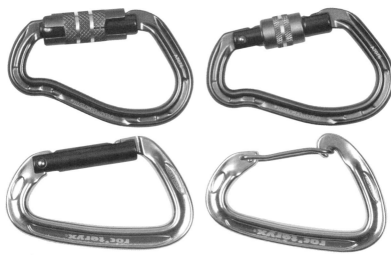

鉤環

登山和攀登活動必備的道具之一，在其他戶外運動場合也很實用。有多種款式和尺寸。上／附安全扣（左／自動上鎖、右／手動上鎖），左下／直式，右下／線圈式。

8字環

攀登活動時安裝在繩索上的緩衝器。在懸吊下降的途中，可以調整下降的速度。自我救援時的部分用法，可以參考P.151的介紹。

上升器

裝在繩索上即可往上滑動，下方載重時，則有固定點可以受力。常用於登山和攀登活動，以及用繩索進行的長距離洞窟探索活動。

維護與保管方式

繩索保管要避免高溫和溼氣

結束戶外運動後,不要直接收起繩索,而是要先檢查繩子是否有損傷,並進行維護保養。

繩索使用後,可以按照左頁羅列的重點仔細檢查,一旦有問題就要立即汰換。如果發現繩子有損傷或變質,則須切斷受損的部分、改短繩長或是直接替換。編織繩的外皮強度只占整條繩索的三成、繩芯則有七成,所以外皮的小損傷,並不會對繩索強度造成太大的影響,但繩芯受損的問題就很嚴重了。萬一繩子出現特別軟的部分,很有可能就是繩芯受損,或是因為扭曲、彎折導致繩芯斷裂。雖然長繩子檢查起來很費力,但如果是登山用的輔助繩,就更需要從頭檢查。

繩索使用後,要確實清潔再收納保管。若髒汙很明顯,要用擰乾的抹布從尾端開始徹底擦拭,之後再陰乾。大部分繩子都會因紫外線而變質,因此要避免陽光直射。如果繩索被雨淋溼,也必須徹底乾燥,但即使如此也不能直接曝曬在陽光之下,而是應該放在陰涼處風乾。洗衣機的脫水功能和乾衣機也會傷到繩索,要盡量避免。

保管繩索時,嚴禁陽光直射,另外也要遠離溼氣和高溫。最好依繩子的長度和用途分別收進袋子裡。由於防水袋和加蓋的箱子會悶住溼氣,因此建議使用非密封的袋子或箱子。另外,電池液之類的酸性溶液、化學藥品都是繩索的大敵,所以收納的繩索周圍一定要避開這些物品。只要保管得當,繩索的壽命通常可以長達4~5年。

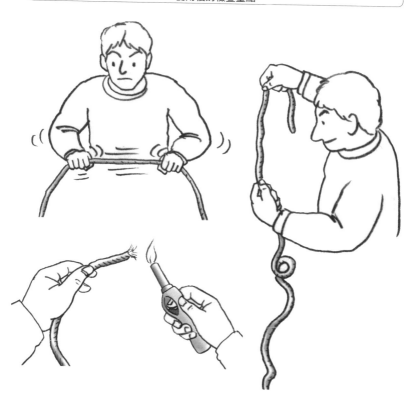

檢查是否有腐朽、蟲咬

天然纖維在保管不佳的狀態下，會導致腐朽或蟲咬。不管再怎麼麻煩，也要細心檢查，並注意保管的狀態。

檢查伸縮的狀態

檢查繩索是否還有彈性，如果繩身有折痕或是變細，很有可能就是受損了，繼續使用會有斷裂的疑慮。務必切斷受損的部分或汰舊換新。

檢查尾端繩頭

如果繩索尾端在使用途中鬆開，就要重新做好尾端處理（P.18）。繩頭一旦鬆脫就會越來越嚴重，因此發現後要及早處理。

檢查扭曲的狀態

繩身過度扭曲形成的「紐結」，是造成繩索強度變差的主因，一旦檢查出紐結，就要立刻整平。收納時，也要盡可能避免讓繩子扭曲。

檢查損傷和鬆脫

損傷、鬆脫、磨破都會導致繩索耐重性能減退，務必要仔細檢查。如果受損嚴重，就要切斷損傷的部分並丟棄，繼續活用剩下的繩索。

檢查外皮的紋路

編織繩的繩芯和外皮可能會錯位，因此要檢查繩身紋旋的紋路是否整齊，切斷明顯歪斜的部分，或直接汰舊換新。

所到之處皆有「繩結」

如果沒有「繩結」，我們的生活會非常不方便——無法綁好舊報紙堆、無法打領帶，也無法繫緊褲腰上的抽繩。綁頭髮、綁禮物緞帶、穿浴衣和和服、整理電源線時，繩結都能派上用場。現代生活有五花八門的便利用具，不再像以前那麼依賴「繩結」，但仍然有許多繩結在不知不覺中，充斥於我們的日常生活之中。

戶外運動、登山和攀登活動，都有確保安全所用的結繩術；繩結在海洋世界也不可或缺，像是在碼頭栓住船隻、綁起遊艇的船帆等等。釣魚時，同樣需要各式各樣的「結」才能進行。

其實，我們人類早從石器時代開始，就已經能夠熟用這些「繩結」了。當時的人是將樹藤或動物毛皮當作繩索，用來綁弓箭的箭頭、把石頭固定在木棒上

常成槌子……不過這個時代的人類，已經懂得如何使用複雜的繩結了。由此可知，繩結之所以會出現，在於它是人類生活中不可或缺的東西。至於接著悠久的歷史來看，不過是近代才出現的產物。如果要集中或連接物品、捆綁終究還是最實用的方法。隨著「繩結」的出現和發展，人類設置的狩獵陷阱越來越精密，開始能夠織網捕魚，也懂得拼湊骨架來建造房屋，生活品質才能有顯著的提升。用繩子連結繩子、物品等實作繩結，大多是由古埃及時代的航海士所發明。有些繩結則是作為一種紀錄方法，例如在古代印加和古代中國文明，就是在繩子上綁繩瘤來計數，或是當作月曆的紀錄。

除了上述的實用繩結以外，也有儀

式、裝飾用的繩結。神社的注連繩、日本紅白包上的水引繩，則是一種作為結界的咒術繩結，鎧甲上的流蘇也帶有與所附加的含義，必須依婚喪喜慶、身體健康、長命百歲等不同的願望分別使用。在人生各種場合下，深入我們日常生活的「繩結」，就這麼隨著人類的進化、文化的發展而續存。即使現在可以取代繩結的便利用品越來越多，結繩術依舊是不可失傳的技術和智慧結晶。

不可不知的 4 種繩結

用途廣泛的基本繩結

學會就能廣泛運用的 4 種繩結

繩結的種類琳瑯滿目，從綁鞋帶和緞帶的蝴蝶結（花結）、固定紙堆的平結等生活常用到的繩結，到克氏結、牛結、英式套結這種名稱連聽都沒聽過的繩結，無所不有。這裡會先以基本和應用兩大類，分別介紹戶外運動中用途最廣泛的 4 種繩結。

雙套結是一種非常簡單又易學的繩結，適合用來捆綁物品。由於它是靠著拉扯繩索的方式來收緊結目，所以適合綁在樹幹上拉開，或是用來吊掛物品。雙套結有很多種綁法，建議依用途分別使用。

平結是日常生活最具代表性的基本繩結，但正

確的綁法，結果打成了假結，建議最好重新確認一下作法。

稱人結號稱繩結之王，可以套在樹幹上、綁在身上，適合固定任何物體。它也有很多種綁法，務必要好好學習。有些人明明記得方法，卻因為不小心綁錯方向而變得不知該如何打結，所以這裡會同時介紹從左、右兩種方向的打法。

最後是 8 字結。它是由反手結衍生而成的簡單繩結，可以綁繩瘤、套住物體、做繩圈，用途非常廣泛。只要學會這些繩結的正確打法、確實綁緊結目，就能充分發揮繩索應有的性能。

因為大家都很熟悉，所以很多人一開始就記錯了綁法，

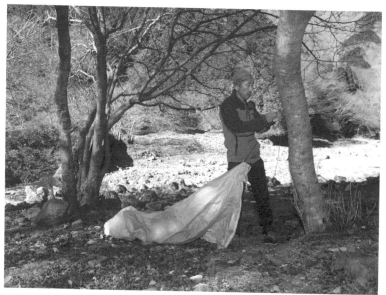

「繩結」能夠因應戶外運動的各種狀況。

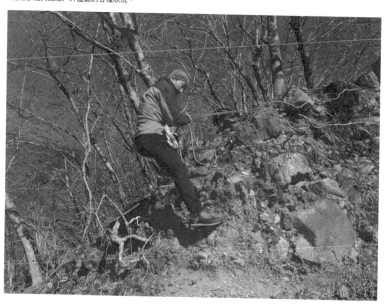

雙套結 ~Clove Hitch~

船員最常用的古典繩結

這是用繩索固定木樁和樹幹時，最常使用的繩結。它的構造很單純，既好綁又容易拆解。繩結兩端受力越強，就會綁得越緊，所以很適合搭配鉤環一起使用，也可以綁住水瓶的瓶頸掛起。雙套結在露營、登山、攀登活動都很實用，務必要學起來。步驟②完成後，將尾端多繞一圈，再進行步驟③，就能做出強度更高的三套結了。

【別名】Ink Knot、酒瓶結
【用途】將繩子綁在樹幹、木樁或鉤環上。

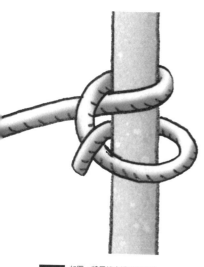

3 如圖，將尾端穿過空隙拉出。

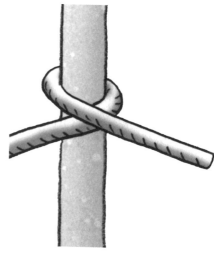

1 繩子繞在樹幹或柱子之類的物體上，交叉時尾端在上。

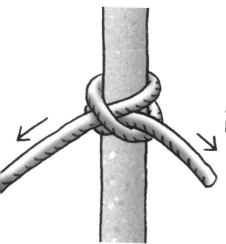

4 拉緊繩子兩端，確實綁緊結目。這個繩結很簡單，只要繩身保持張力，就能綁得很緊。

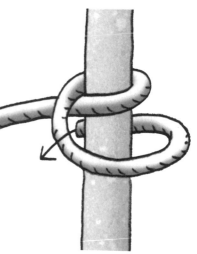

2 尾端朝①的下方再繞一圈。

【綁樹幹】

露營時，如果能利用樹幹或桿子架起繩索，活動會方便許多。但很多人卻因為不知道哪一種繩結適合拉繩索，就姑且用自己知道的方法綁繩子，結果怎麼綁也綁不好，或是導致拉好的繩索往下掉落，實在很難拉得漂亮。需要拉繩索時，

要選擇以拉扯方式綁緊的繩結，而雙套結是其中最簡單也最值得推薦的方法。不過，這種方法只靠單邊繩索維持張力，還是有可能會鬆脫，所以最好再加上步驟 ⑤～⑥，多綁一個半扣結，以提高繩結強度、避免脫落。

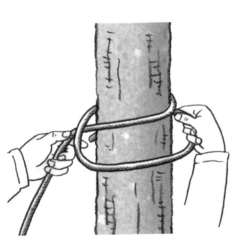

1 使用前一頁的基本綁法。把繩子繞在樹幹或柱子之類的物體上，交叉時尾端在上。

2 左手按好交叉處，尾端朝 ⑴ 的下方再繞一圈。

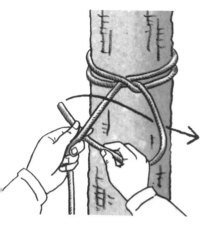

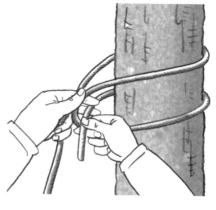

5 只有單邊繩索受力時，最好在尾端多綁一個半扣結，以免鬆脫。

3 左手繼續按著交叉處，如圖將尾端穿過空隙拉出。

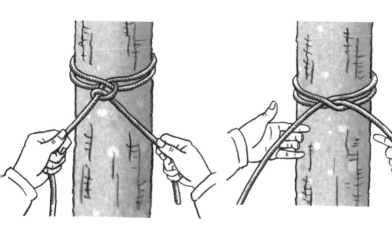

6 確實綁緊結目。用樹幹拉繩索時，建議替最後的半扣結做好尾端處理。

4 拉緊繩子兩端，確實綁緊結目。②完成後，朝①的上方多繞一圈，接著進行③，即可綁成三套結。

【綁木樁】

繩結最複雜也最有趣的地方，就是即使配合使用目的和狀況，改用不同的方式打結，也能綁出構造相同的繩結。雙套結還有一種從物體上方套入繩索的綁法，只要事先繞好2個圓圈，使其重疊後套到物體上，就能做出一模一樣的繩結。

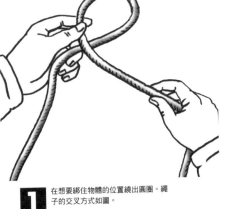

1 在想要綁住物體的位置繞出圓圈。繩子的交叉方式如圖。

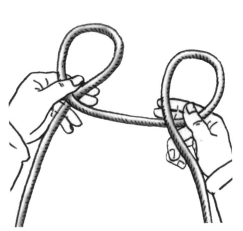

2 再繞出1個相同的圓圈。大小可隨意調整，以方便從上方套入物體的尺寸為準。

這個作法的重點，是2個同樣大小的圓圈之中，左邊的繩圈必須在上。③的重疊方式，會因①繩索交叉的上下位置而異。只要理解繩結的構造並學會應用，就能明白結繩術的奧妙。

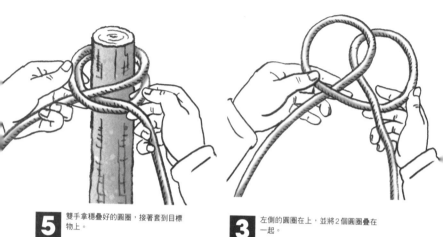

5 雙手拿穩疊好的圓圈，接著套到目標物上。

3 左側的圓圈在上，並將2個圓圈疊在一起。

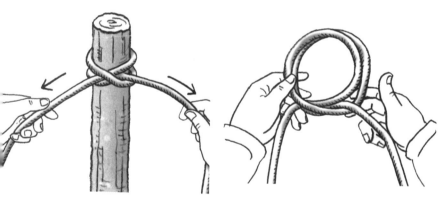

6 圓圈移到正確位置後，拉緊繩子兩端，確實綁緊結目。必要時可以再多加一個半扣結（參考 P.39）。

4 注意維持圓圈的形狀，使2個圓圈完全重疊。

【綁鉤環】

這個綁法也與基本的雙套結不同。只要看清楚每個步驟，一定能夠逐漸了解繩結的構造。

我們大多是在活動途中，才會需要在鉤環上綁繩索，所以結繩的動作要盡量簡單快速。多次反覆練習這些步驟，並用身體來記憶，直到熟能生巧以後，應當能練就不用右手（慣用手）輔助，也能單手打結的工夫。因此雙套結算是相當簡單的繩結。

不只是這個繩結，如果想要在任何狀況下，都能確實打出正確的繩結，最重要的就是反覆練習，讓身體記住結繩的方法，而且最好也能徹底了解繩結的構造。首先要勤於練習基本的4種繩結，如此一來，即使繩子的粗細或捆綁的物體不同，甚至繩索的方向與以往有所差異，在任何狀況下還是能綁出正確的繩結。

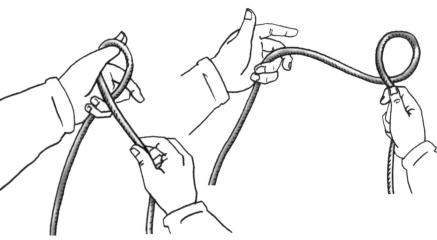

2 依圖中的方向，將1做好的圓圈套入左手的拇指裡。小心不要弄錯繩子的位置。

1 雙手拿好繩子，右手邊續出圓圈。繩子的交叉方式如圖。

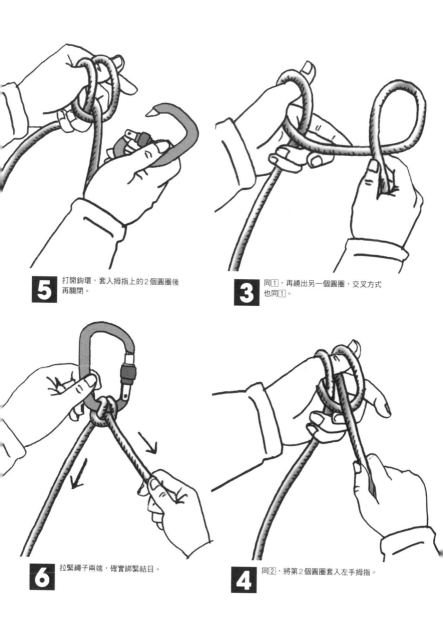

5 打開鉤環，套入拇指上的2個圈圈後再關閉。

3 同[1]，再繞出另一個圈圈，交叉方式也同[1]。

6 拉緊繩子兩端，確實綁緊結目。

4 同[2]，將第2個圈圈套入左手拇指。

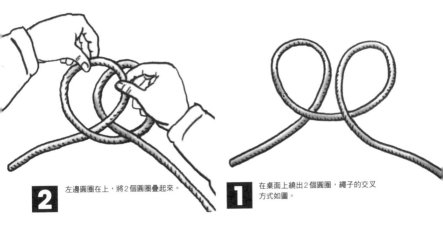

2 左邊圓圈在上，將2個圓圈疊起來。

1 在桌面上繞出2個圓圈，繩子的交叉方式如圖。

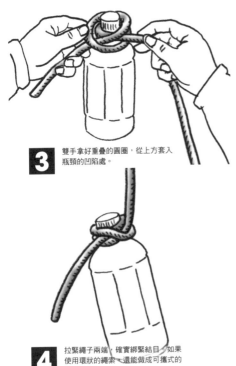

3 雙手拿好重疊的圓圈，從上方套入瓶頸的凹陷處。

4 拉緊繩子兩端，確實綁緊結目。如果使用環狀的繩索，還能做成可攜式的提把。

【吊水瓶】

基本步驟和 P.40 相同。只要先放好水瓶，然後在桌面上排好2個圓圈，將左邊疊在右邊之上，再套入瓶口即可。這個繩結可以方便我們將水瓶掛在腰上或是手提，也可以用來吊掛其他物品。

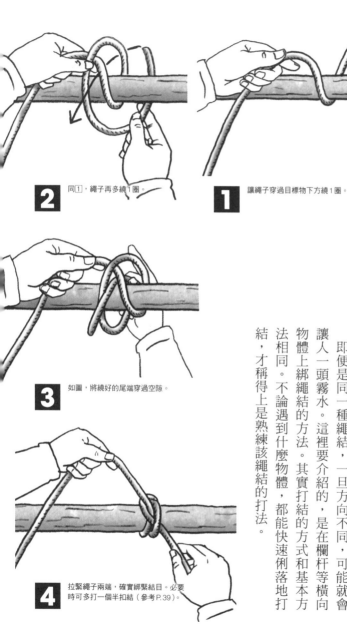

2 同①，繩子再多繞1圈。

1 讓繩子穿過目標物下方繞1圈。

3 如圖，將繞好的尾端穿過空隙。

4 拉緊繩子兩端，確實綁緊結目。必要時可多打一個半扣結（參考P.39）。

【橫向打結】

即便是同一種繩結，一旦方向不同，可能就會讓人一頭霧水。這裡要介紹的，是在欄杆等橫向物體上綁繩結的方法。其實打結的方式和基本方法相同。不論遇到什麼物體，都能快速俐落地打結，才稱得上是熟練該繩結的打法。

平結 ~Reef Knot~

大家最熟悉的日用繩結

平結可用來打包貨物、綁便當布，用途不勝枚舉，是生活中最常使用的繩結。除了捆綁物品以外，它還能將1條繩索綁成圈，也能連結2條繩索。基本上，連接相同粗細、同一材質的繩索時，這個繩結只能用在事後不需拆解繩結的狀況下。因為它綁得越緊，強度就越高，事後難以解開；不過只要將結目同一側的尾端和繩身向外拉出，即可輕鬆拆開。

【別名】細結、堅結

【用途】收束物品、綁繩圈、連結多條繩索、綁三角巾或手帕。

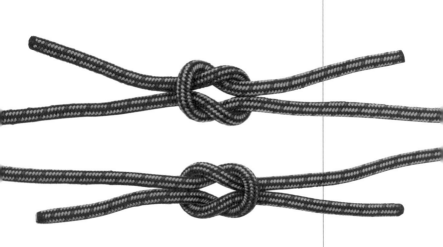

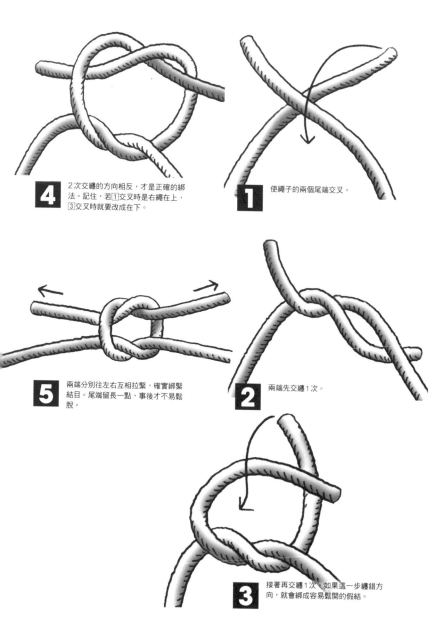

4 2次交纏的方向相反，才是正確的綁法。記住，若①交叉時是右繩在上，③交叉時就要改成在下。

1 使繩子的兩個尾端交叉。

5 兩端分別往左右互相拉緊，確實綁緊結目。尾端留長一點，事後才不易鬆脫。

2 兩端先交纏1次。

3 接著再交纏1次。如果這一步纏錯方向，就會綁成容易鬆開的假結。

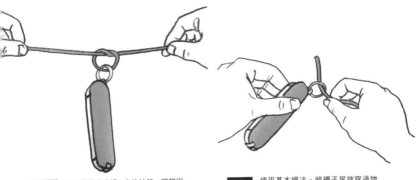

2 繩子兩端先交纏1次後拉起，輕輕固定在物品上。

1 使用基本綁法。將繩子尾端穿過物體，保持左右兩邊等長。

【綁繩圈】

這是在小物品上綁繩子的方法。只要綁成圓圈掛在脖子上，不但可以避免物品遺失，也能立即取用。單一繩圈最簡單的綁法就是平結。除此之外，漁人結（P.108）也是適合綁繩圈的繩結。

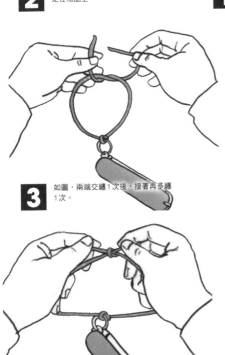

3 如圖，兩端交纏1次後，接著再多纏1次。

4 拉緊繩子兩端，確實綁緊結目。

2 交纏後的狀態。這裡可以事先綁緊結目。

1 使用基本綁法。將布的兩個尾端交叉，其中一端纏在另一端上。

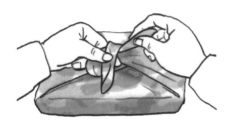

3 接著再交纏1次。要注意 2 和 3 交纏的方向。

【布類打結】

打包便當或換洗衣物，還有替纏繞好的手帕或手巾打結時，都會用到平結。這裡的綁法和繩子完全相同。重點在於綁住物體時，布巾兩端交纏 1 次後要確實拉緊。綁急救用的三角巾時，也一樣使用這種平結。

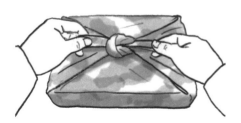

4 拉緊兩端，確實綁緊結目。

NEW OUTDOOR HANDBOOK

稱人結 ~Bowline Knot~

名為繩結之王的繩結

稱人結好綁又易拆，只要正確使用就不易鬆脫，不僅值得信賴又安全，而且用途也相當廣泛，是最理想、非學會不可的繩結。它有很多種綁法，可依用途靈活選擇。雖然適用於很多狀況，但繩結以外的圓圈部分，卻容易因為負重而鬆開，如果要用來承載較大的重量，建議最後要做好尾端處理（P.58）。

【別名】布林結

【用途】用繩子綁住樹幹或木樁、將帳篷營繩綁在地釘、木頭或岩石上、綁身體。

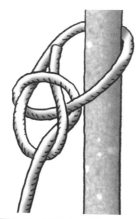

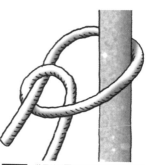

接著手指按住結目、拉緊尾端，使結目定型。

4

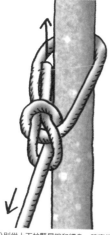

分別從上下拉緊尾端和繩身，確實綁緊結目。

5

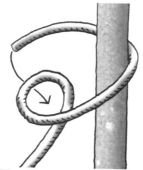

尾端繞住物體後，如圖在繩身上做出圓圈。注意上下交叉的位置，否則繩結無法成功。

1

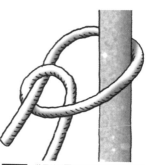

將尾端從[1]做出的圓圈下方穿出來。

2

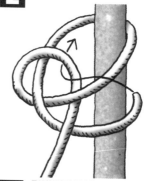

尾端繞過繩身下方拉上來，再從[1]的圓圈上方穿進去。

3

【綁樹幹之一】

稱人結原本是為了繫船（把船栓在木樁上，或是連接兩條船）才發明出來的繩結，基本用法是綁住物體。尤其是用樹幹拉開繩索時，稱人結就很適合作為開頭固定用的繩結。

不過，稱人結並不像雙套結一樣，拉緊結目後繩身就會貼在物體上，所以如果需要在樹幹之間拉緊繩索時，另一端最好要使用拉扯後會緊緊貼在樹幹上的繩結（雙套結、雙半結、卡車司機結等等）。如果使用中會強力拉扯，建議做好尾端處理（P.58）會比較安心。我們也可以單純用圓圈，依同樣的步驟綁出稱人結，因此露營需要綁地釘的時候，可以事先繞好圓圈再直接套上去。

很多狀況都會用到稱人結，就算是不同的物體或方向，稱人結都能確實固定好繩索，一定要好好學起來。

1 先使用前一頁的基本綁法。將繩子從樹幹右邊繞到左邊，用右邊的繩身做出繩圈。交叉時，繞住樹幹上的繩子在上。

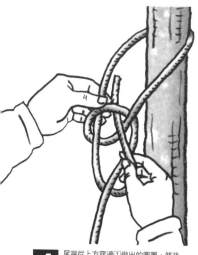

4 尾端從上方穿過1做出的圓圈，然後往上拉。

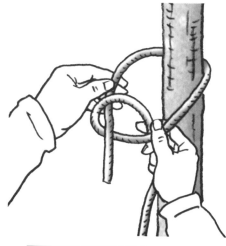

2 左邊的繩子尾端從1做好的圓圈下方穿出來。

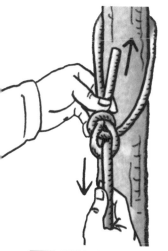

5 分別從上下拉緊尾端和繩身，確實綁緊結目。

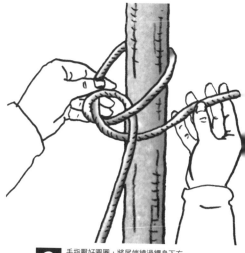

3 手指壓好圓圈，將尾端繞過繩身下方拉出來。利用拉扯的力道調整繞在樹幹上的繩圈大小。

【綁樹幹之二】

用法和前一頁相同，但是結繩的步驟有點不一樣。如果想儘快打結，建議使用這個綁法。重點在於步驟④～⑤，如果這個部分沒有打好，就無法綁出繩結。只要確實掌握要領，便可輕鬆完成，所以一定要多加練習。

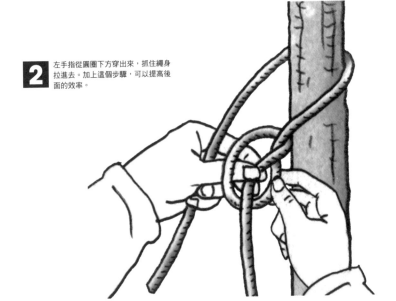

1 綁法同前一頁，用繩身做出圓圈，尺寸要稍微大一點。

2 左手指從圓圈下方穿出來，抓住繩身拉進去。加上這個步驟，可以提高後面的效率。

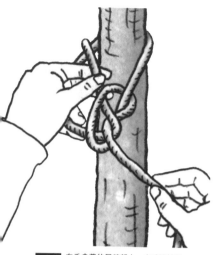

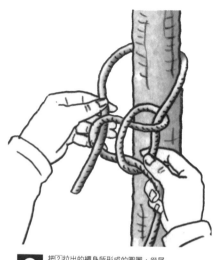

5 左手拿著的尾端朝上，右手輕拉繩身，就會變成稱人結的形狀。

3 把②拉出的繩身所形成的圓圈，從尾端套進去。

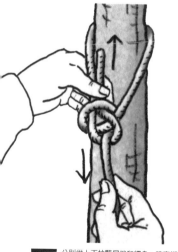

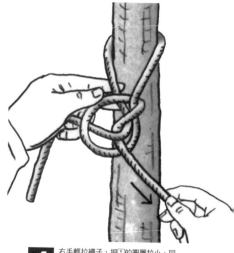

6 分別從上下拉緊尾端和繩身，確實綁緊結目。

4 右手輕拉繩子，把①的圓圈拉小，同時將左手的繩子尾端拉往自己的方向。只要想像一下⑥完成後的繩結形狀，就能明白這一步的作法了。

【綁身體】

這是稱人結另一個非常重要的用法。由於繩結的綁法和方向大不相同，可能會讓人覺得有點複雜，不過只要照著步驟做，就能輕鬆完成。這種繩結的負重力比較強，所以最後一定要做好尾端處理，但是還是要盡量避免用繩結來支撐全身的重量。

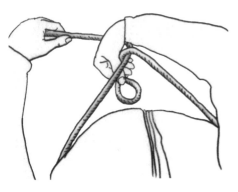

2 右手放在左手拿著的繩身上方，手腕往內彎。

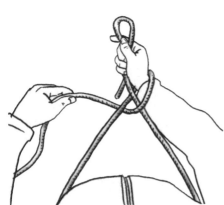

3 右手繞回原本的位置，變成繩身纏在手腕上的狀態。

1 先將繩子繞住腰部，尾端往回折大約30公分，並用右手抓好。

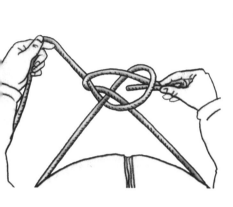

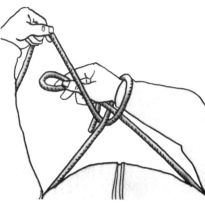

6 將右手拿著的尾端，從手腕上的圓圈裡拉出來。

4 抓著尾端的右手，穿到左手的繩身下方。

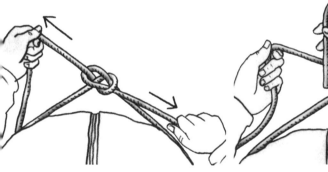

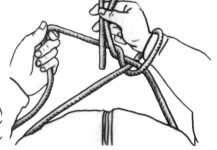

7 調整結目的位置，使繩圈能夠緊貼在腰部，同時拉緊繩身和尾端，確實綁緊結目。

5 調整左右手握繩的位置時，將拿著尾端的右手，繞過左手握著的繩身下方。

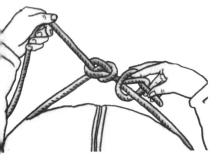

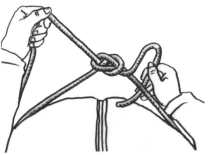

10 將尾端從 9 的圓圈下方穿出來，打成一個以繩身為中心的反手結。

8 在尾端多打一個反手結，以加強結目的耐力。首先將尾端繞到結目右側的繩身下方。

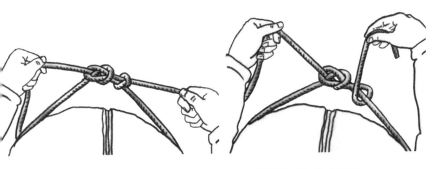

11 確實綁緊反手結的結目即可。腰部的繩圈剛好與身體密合，才是最理想的尺寸。

9 尾端在繩身上繞一圈，做出圓圈。

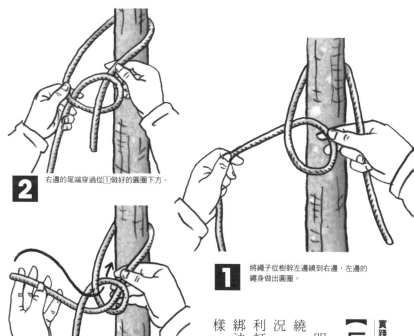

2 右邊的尾端穿過從①做好的圓圈下方。

1 將繩子從樹幹左邊繞到右邊，左邊的繩身做出圓圈。

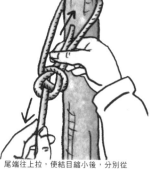

3 將尾端繞過繩身下方拉出來，再從上方穿過①的圓圈。

4 尾端往上拉，使結目縮小後，分別從上下拉緊尾端和繩身，確實綁緊結目。

【反向打結】

明明已經記住綁法了，可是繩子只要換個方向繞，就摸不著頭緒了……為了避免發生這種情況，一定要反覆練習，練到在任何狀況下都能順利打結的程度。這裡介紹的是方向與P.52相反的綁法。其實兩者的繩結構造相同，步驟也完全一樣。仔細觀察並實際動手做，應該就能夠理解。

8字結 ~Figure-eight Knot~

4種結繩的步驟和運用

外形有如數字「8」的實用繩結

只要將反手結往回多繞1圈，即可打成8字結。它可以綁出很大的繩瘤，是一種容易拆解的繩結。如果使用對折的繩子，即可綁出非常結實堅固的繩圈，在戶外運動的用途也很多，一定要學起來。由於8字結的造型很美觀，適合用在明顯的地方。

【別名】皇室結

【用途】防滑、防鬆脫、穿洞用的繩頭結。雙8字結（double figure-eight knot）可將繩子綁在吊帶上，或是綁成掛桿子的繩圈。

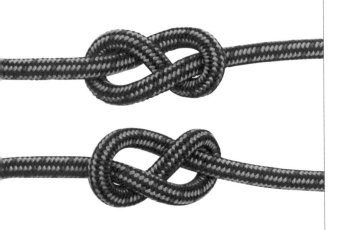

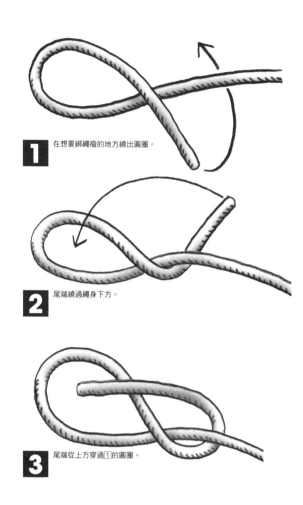

1 在想要綁繩瘤的地方繞出圓圈。

2 尾端繞過繩身下方。

3 尾端從上方穿過 1 的圓圈。

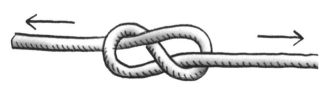

4 調整結目的位置，同時從左右拉緊繩身和尾端，確實綁緊結目。

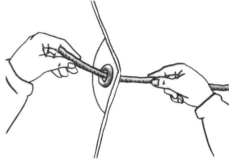

2 尾端繞出圓圈後，再從右邊的繩身下方繞上來。

1 使用基本的綁法。將繩子穿過金屬扣眼或繩扣的孔洞。

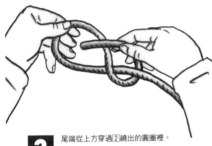

3 尾端從上方穿過2繞出的圓圈裡。

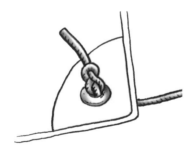

4 調整結目的位置，同時拉緊兩端確實綁緊結目。

【打繩頭結】

這是8字結的基本用法，在穿過金屬扣眼或繩扣的繩子尾端綁繩瘤，做成避免繩子脫落的繩頭結。這個方法能夠綁出比反手結更大的繩瘤，即使洞口再大，也能確實固定好繩子。亦可以將收緊袋口用的繩子兩端一起打結。

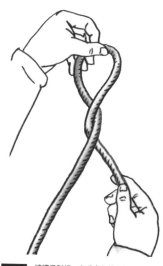

1 將繩子對折，左手拿住想要綁繩瘤的位置，然後將繩子扭轉2次（1圈）。

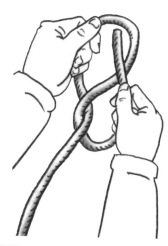

2 尾端穿過左手的圓圈。

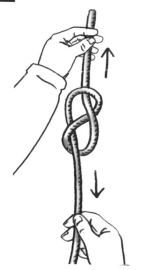

3 調整結目的位置，同時拉緊兩端，確實綁緊結目。即便是橫向的繩子，也能用同樣的方法打結。

【8字結另類打法】

這個方法可以迅速打好8字結。將繞好的圓圈扭轉2次，再穿過尾端，即可做出和基本綁法一模一樣的繩結。只要熟悉這種綁法，就能輕鬆單手打結。此方法最適合用細繩做繩瘤的場合，可依狀況靈活選用這個或是P.61的方法。

【綁繩圈】

只要將對折的繩子打上8字結，就能綁成繩圈了。綁繩圈時，最適合使用這裡介紹的雙重8字結。在戶外運動的場合中，用8字結綁繩圈的機會比做繩瘤來得更多，用途相當廣泛。如果需要綁出掛地釘或桿子的繩圈，可以直接用這個方法。這種綁法強度高，繩圈的負重越大，繩結會越緊實，結目不易鬆脫；但相反地，越緊實就越不容易調整繩圈的大小。因此在綁繩結時，最好依用途決定是否採取。P.66則會介紹另一種綁法，專門用於無法從上方套入的物體。

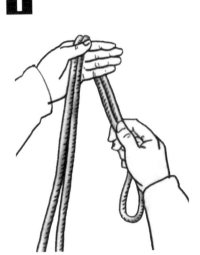

1 按照想做的繩圈大小，將繩子對折。

2 右手抓住要綁成繩圈的部分，如圖將折好的繩身掛在左手上。

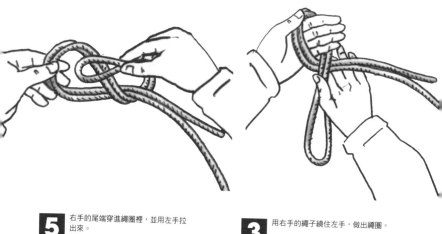

5 右手的尾端穿進繩圈裡，並用左手拉出來。

3 用右手的繩子繞住左手，做出繩圈。

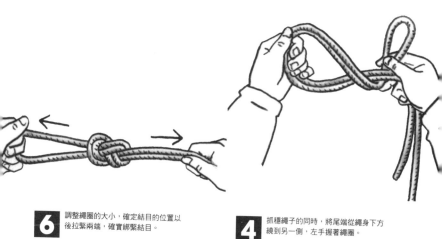

6 調整繩圈的大小，確定結目的位置以後拉緊兩端，確實綁緊結目。

4 抓穩繩子的同時，將尾端從繩身下方繞到另一側，左手握著繩圈。

【繞物打結】

需要將繩子綁在吊帶或環狀物上時，也可以用雙重8字結。這種狀況下無法先做好繩圈直接套上物體，所以要先在繩子中間打個8字結，再把繩子繞在物體上，然後將尾端沿著結目逆向穿回去，就能綁出雙重8字結了。在攀登活動活動中最常用來綁吊帶的，就是這種繩結。

此方法比起對折式的綁法，更容易根據物體來調整繩圈的大小，因此在身上綁繩索時也會採用。再者它的強度夠，結目也不易鬆脫，令人加倍安心。

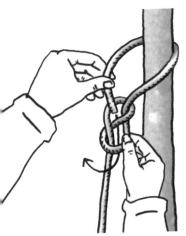

2 尾端繞住物體，然後沿著8字結的結目，逆向穿回原本穿出來的圓圈裡。

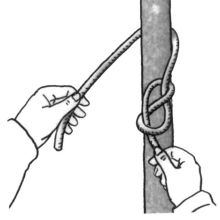

1 按照P.61的方法，在繩子中間打好8字結。尾端保留的長度以繩圈周長＋繩結所需的長度為準。

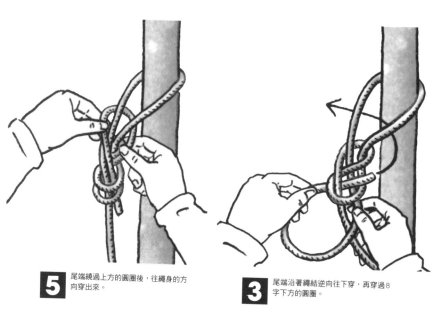

5 尾端繞過上方的圈圈後，往繩身的方向穿出來。

3 尾端沿著繩結逆向往下穿，再穿過8字下方的圈圈。

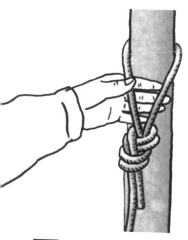

6 調整繩圈的大小，確定結目的位置以後拉緊兩端，確實綁緊結目。

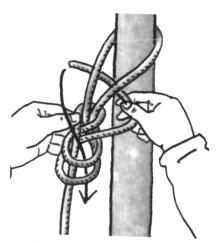

4 尾端繼續沿著結目往上穿，接著繞往繩子後面。

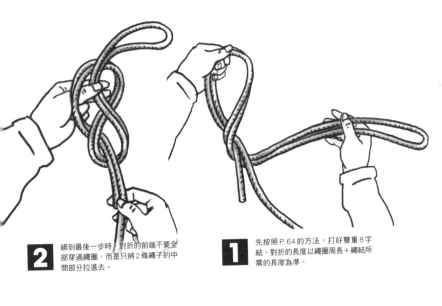

2 綁到最後一步時，對折的前端不要全部穿過繩圈，而是只將2條繩子的中間部分拉進去。

1 先按照 P.64 的方法，打好雙重8字結。對折的長度以繩圈周長＋繩結所需的長度為準。

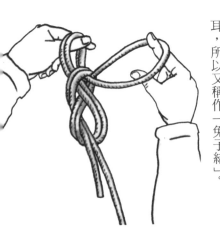

3 使②拉出的繩環保持如圖的狀態。

【綁雙繩圈】

這是用雙重8字結綁出2個繩圈的方法。在攀登活動中確保支點、吊掛重物的時候，可以同時取得2個支點，以分散繩索承載的力道。露營和一般的登山場合，可能沒什麼機會使用這個繩結，但把它當作雙重8字結的延伸來學習，也算是多長一分知識。由於綁好的繩結形狀像一對兔耳，所以又稱作「兔子結」。

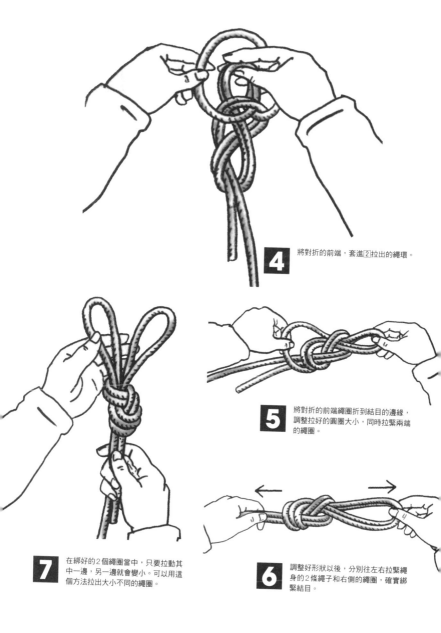

4 將對折的前端，套進②拉出的繩環。

5 將對折的前端繩圈折到結目的邊緣，調整拉好的圓圈大小，同時拉緊兩端的繩圈。

7 在綁好的2個繩圈當中，只要拉動其中一邊，另一邊就會變小。可以用這個方法拉出大小不同的繩圈。

6 調整好形狀以後，分別往左右拉緊繩身的2條繩子和右側的繩圈，確實綁緊結目。

超基本！最實用的3種繩結

專欄②

本書收錄的24種繩結及各種用法的解說當中，經常會提到「反手結」和「半扣結」，但書裡並沒有特別獨立說明半扣結。因此，包含半扣結在內，這裡要逐一介紹作為其他多種繩結「基礎」的3種繩結。

反手結（overhand knot）在P.80也會介紹，是個可綁出繩瘤的單純繩結。只要將繩子對折後打結，就能綁好繩圈（雙重反手結）；將2條繩索的尾端綁起，就成了漁人結（P.108）。滑套結（P.86）的構造是將反手結尾端穿過目中間，只要穿過後再多打個反手結，便成了英式套結（P.122）。由此可見，反手結是各種繩結的其中一部分構造。

如果將繩子兩端，以反手結的方式捲在一起，就成了一種名為半結的繩結。由於這種繩結只是讓繩子結，以提高釣線的強度。

互相交纏，無法直接使用，所以它只是作為平結（P.46）和花結（P.36）第一階段的基礎打法，平時使用的機會非常多，構造和雙套結（P.36）非常相似。

半扣結（half hitch）也是單純交纏繩子的繩結，常用於連結物體的時候。它同樣無法直接使用，因此需要綁2次做成雙半結（P.84），或是綁4次做成營繩結（P.88）。半扣結經常加在雙套結的最後，當作終止結。擬餌垂釣時，都會在打好結以後再重複綁幾次半扣

這些繩結都只是將繩子纏繞1次便可打好的結，即使繞住物體的方式或尾端的方向不同，繩結的構造也幾乎一模一樣。儘管這3種繩結構造都很簡單，卻在各種繩結當中扮演非常重要的角色，派上用場的機會也很多，因此務必要熟練它們的打法。

反手結（overhand knot）

半結

半扣結（half hitch）

第3章

繩結的步驟

NEW OUTDOOR HANDBOOK

繩結是什麼

繩結是由3個動作組合而成

「繩結」在世界各地有數不盡的種類，打包用的繩結、緞帶和領帶的結、編繩和水引繩等工藝繩結，甚至連醫護現場也有繩結。體育方面，遊艇、攀登活動、釣魚等運動，也都需要繩結。各個領域會用到的繩結，其實大多數都擁有相同的構造。

繩結需要有摩擦力才能成立，是由「吊掛」、「纏繞」、「捆綁」這3種動作組成。戶外運動用的繩結也是一樣。而且又可分為「打結」(綁繩瘤)、「結合」(銜接)、「結著」(連繫)、「結縮」(縮短)、「結飾」(裝飾)等多種用途。戶外運動的繩結用途同樣以此分類，大致可分

為下一頁列出的5種。繩結的英文名稱分別稱作「knot」(結，綁出結目)、「bend」(接結，連接2條繩子)、「hitch」(索，連結物體)，其中的差異也大略表現出該繩結所含的要素。

繩結種類多不勝數，到底該從哪一個學起呢？首先從第2章介紹的「便利繩結」開始，練到滾瓜爛熟吧。即便我們能依用途選出最適合的繩結，可是一旦綁法錯誤，不僅白費力氣，還有可能造成危險。就算能看懂書中的步驟，但實際操作時難免還是讓人摸不著頭緒。一定要反覆練習、臨機運用，最好能熟練到不需思考即可自動打結的程度。而要做到這一點，最重要的就是了解結目的構造。

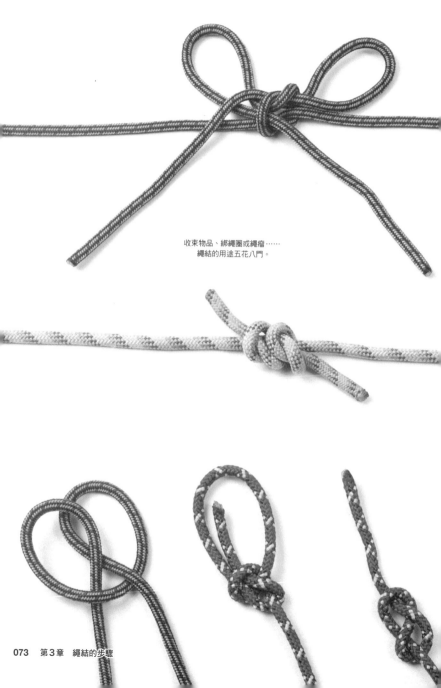

收束物品、綁繩圈或繩瘤……
繩結的用途五花八門。

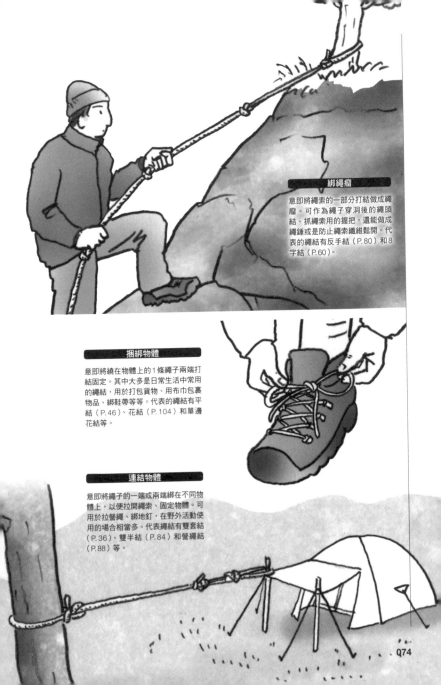

綁繩瘤

意即將繩索的一部分打結做成繩瘤。可作為繩子穿洞後的繩頭結、抓繩索用的握把，還能做成繩錘或是防止繩索纖維鬆開。代表的繩結有反手結（P.80）和8字結（P.60）。

捆綁物體

意即將繞在物體上的1條繩子兩端打結固定。其中大多是日常生活中常用的繩結，用於打包貨物、用布巾包裹物品、綁鞋帶等等。代表的繩結有平結（P.46）、花結（P.104）和單邊花結等。

連結物體

意即將繩子的一端或兩端綁在不同物體上，以便拉開繩索、固定物體。可用於拉營繩、綁地釘，在野外活動使用的場合相當多。代表繩結有雙套結（P.36）、雙半結（P.84）和營繩結（P.88）等。

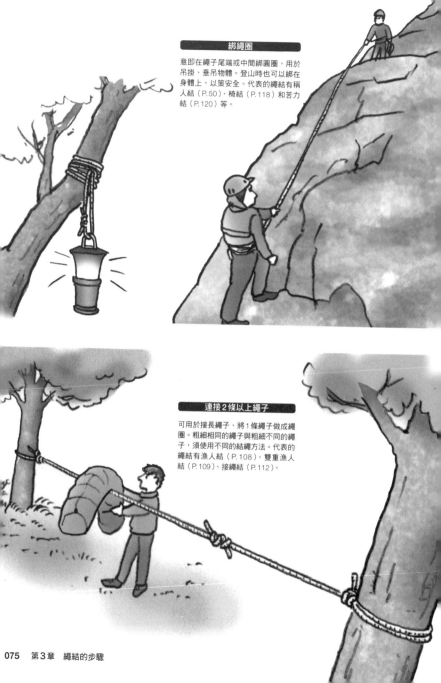

綁繩圈

意即在繩子尾端或中間綁圈圈，用於吊掛、垂吊物體。登山時也可以綁在身體上，以策安全。代表的繩結有稱人結（P.50）、椅結（P.118）和苦力結（P.120）等。

連接2條以上繩子

可用於接長繩子、將1條繩子做成繩圈。粗細相同的繩子與粗細不同的繩子，須使用不同的結繩方法。代表的繩結有漁人結（P.108）、雙重漁人結（P.109）、接繩結（P.112）。

依目的選擇繩結種類

從簡單的繩結開始善加運用

光是本書介紹的繩結就有很多種，讓人不知道從何用起。這種時候，我們只要考慮「繩結的用途是什麼」就好了。

繩結追求的原則是「易綁」、「強度夠」以及「易拆」。雖然沒有繩結可以完全符合這些條件，但有些用途只需要擁有其中一兩個條件即可，例如登山繩只求綁好就能用、吊掛小物的繩結強度不用太高。最好能了解各個繩結的特性，根據「想盡快打好結」、「就算花時間也要綁出堅固的結」、「能越快解開越好」等狀況，選擇適合的繩結種類。

或許有人想問：「那麼，哪一種繩結能打得最

快？」這個問題並沒有正確答案，唯有自己實際操作、加深對繩結的理解，才是精通的捷徑。如果是露營用的繩結，即使沒有學到百分之百完美的技術，多半也不會因此遭遇危險。

然而，登山使用的繩結一旦失敗了，可能會危及人身安全，因此要避免使用沒有把握的繩結。這時最重要的並不是繩結的完美程度，而是繩索的選擇和處理方式，所以建議有興趣的人可以參加講座或是登山課程，紮實學習後再開始運用。

此外，攀登活動需要講求更高超的結繩技術，與本書介紹的戶外運動結繩術是完全不同的領域，雖然這裡也收錄了攀登活動會使用到的繩結，但大家最好能夠更審慎考慮實踐方面的問題。

易綁

強度夠

易拆

綁繩瘤

繩瘤是許多繩結的基本型態

「綁繩瘤」用的繩結當中，最具代表性的就是生活中常見的反手結（P.80），以及第2章介紹過的8字結（P.60）。單獨使用時，主要是綁在繩索上，以防手掌在用力拉扯時打滑，或是作為繩子穿過金屬扣眼或繩扣後綁的繩頭結，與其他繩結相比，用途並不是特別多。

即使如此，這些繩結依然非常重要。尤其反手結是很多繩結的部分結構，在之後要介紹的幾個繩結裡也會派上用場，換句話說，它就是繩結的基本型態。比如滑套結（P.86）就是將反手結綁成容易解開的形狀；漁人結（P.108）是在繩子上用反手結綁成的繩結；水結（P.114）則是用2條

繩帶以打反手結的方式重疊而成。

由此可見，反手結是非學不可的一種基本繩結。此外，用來繞住物體的繩子兩端打成的半結（half knot）、半扣結（half hitch）也和反手結（overhand knot）一樣，都是各種繩結的基本型式。

8字結是不常單獨使用的繩結，不過由這個繩結衍生而成、可綁繩圈的雙重8字結（P.64），用途就非常廣泛，是登山和攀登活動不可或缺的重要繩結。它的結繩步驟有很多種，務必要熟記正確的綁法，並根據狀況靈活選用適合的方法。

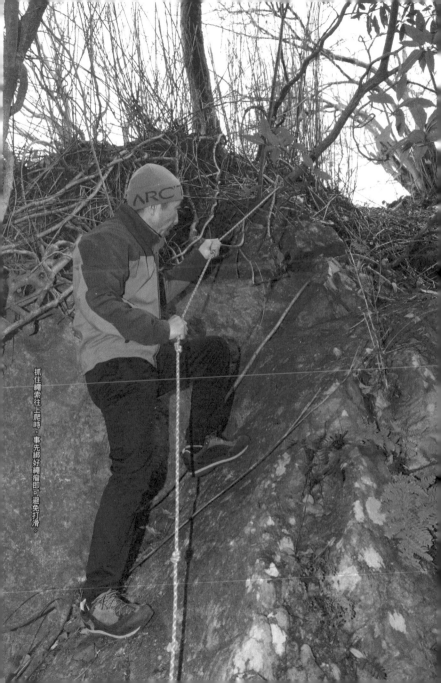

抓住繩索往上爬時，事先綁好繩檔即可避免打滑。

綁繩瘤

反手結 ~Overhand Knot~

簡單卻用途廣泛的基本繩結

反手結是日常生活最常使用、無人不知的一種繩結。它除了可以綁成繩瘤、當作爬坡用的握把或繩頭結以外，將繩子對折後隨意選個地方打結，就能做成簡單的繩圈，還能將2條繩子連接成1條。打結時，只要增加尾端穿過圓圈的次數，即可綁出更大的繩瘤；穿2次綁成的繩結，就是「雙反手結」。

【別名】固結

【用途】繩子穿洞後固定用的繩頭結、抓繩索用的防滑套結、防止繩子尾端開花、對折後綁成繩圈、連接2條繩子。

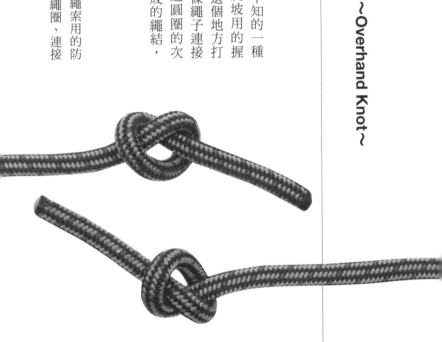

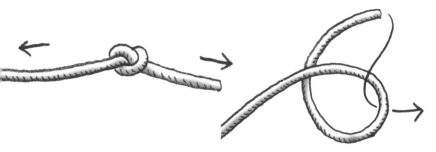

3 拉緊兩端，確實綁緊結目。結目的位置會落在最初想要綁繩瘤的地方。如果使用容易打滑的繩索材質，尾端就要留長一點，以免用力拉扯導致繩結鬆開。

1 在繩子一端繞出圓圈，圓圈的位置即是想綁繩瘤的位置。

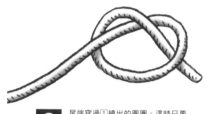

2 尾端穿過①繞出的圓圈。這時只要穿2次，就能綁出雙反手結（參照下方）。

雙反手結

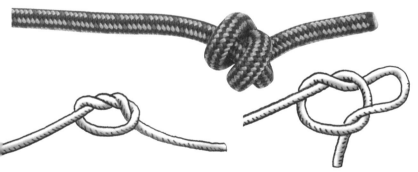

2 拉緊兩端，確實綁緊結目。想要綁出更大的繩瘤時，就要採用這種繩結。

1 完成反手結作法的①之後，穿過圓圈的次數增加為2次。

連結物品

露營時絕對能派上用場的繩結

在眾多結繩術當中，戶外運動最常使用的，就是這個連結物品的繩結了。它可以在樹幹上拉起曬衣繩，或是把紮帳篷的營繩綁在地釘或石塊上，代表的種類有雙半結（P.84）、滑套結（P.86）、繫木結（P.92）、可代替帳篷營繩調整零件的營繩結（P.88）。這種用途的繩結種類琳瑯滿目，從簡單好綁的繩結，到可調整繩索長度的便利繩結都有。

如果想用1條繩索綁成的繩圈來連結桿柱、樹幹或其他繩子，可以用牛結（P.90）、普魯士結（P.94）、克氏結（P.96）。這些繩結都可以用來掛提燈，或是在登山攀爬時當作輔助的握把；若

想要結實固定汽車行李架上的貨物，則要使用卡車司機結（P.98）。

這裡介紹的8種繩結，加上第2章介紹過的雙套結（P.36），這9種都是在露營、登山及其他戶外運動經常派上用場的繩結。沒有哪一種繩結萬用到足以應付所有狀況，而且要精通全部的繩結也相當困難，所以大家只需要依自己的休閒型態，慢慢精進結繩的技術即可。雙半結、滑套結和牛結的綁法，和我們平常慣用的反手結非常相似，應該可以輕鬆學會。

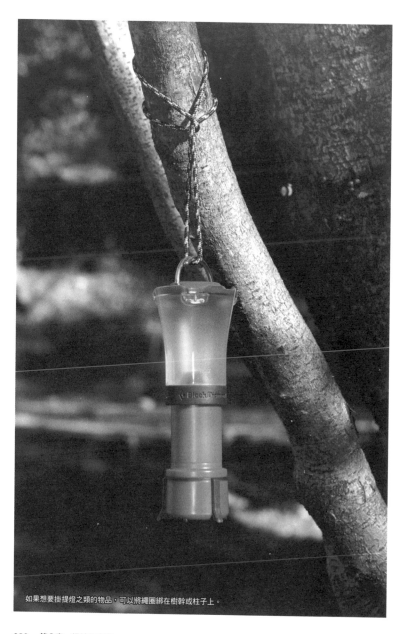

如果想要掛提燈之類的物品，可以將繩圈綁在樹幹或柱子上。

雙半結 ~Two Half-hitches~

簡單卻不易鬆脫的通用繩結

雙半結是由綁2圈的半扣結（P.70）所構成。

綁2圈能夠提高繩結強度，還可以綁在樹幹、柱子、石頭等物體上。它好綁又好拆，經常用於戶外活動，一定要學起來。雙半結特別適合拉緊繩索，只要有足夠的張力，繩結就不會鬆開。若需要將繩索綁在樹幹之類的柱狀物上時，開頭先綁好稱人結（P.50），而另一端只要綁雙半結，就能繃緊繩索了。

【用途】利用樹幹架起繩索、將帳篷營繩綁在樹幹或石頭上。

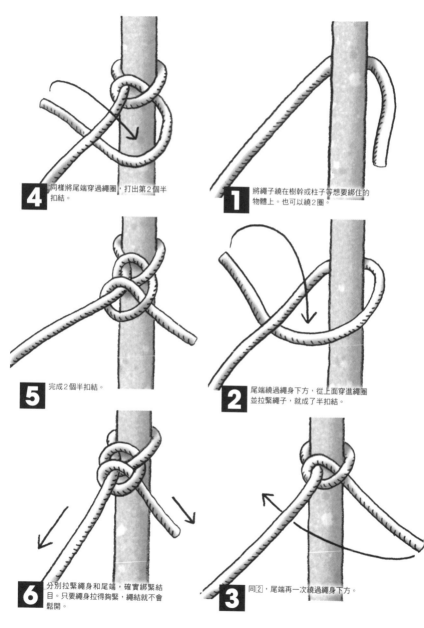

4 同樣將尾端穿過繩圈，打出第2個半扣結。

1 將繩子繞在樹幹或柱子等想要綁住的物體上。也可以繞2圈。

5 完成2個半扣結。

2 尾端繞過繩身下方，從上面穿進繩圈並拉緊繩子，就成了半扣結。

6 分別拉緊繩身和尾端，確實綁緊結目。只要繩身拉得夠緊，繩結就不會鬆開。

3 同②，尾端再一次繞過繩身下方。

滑套結 ~Slip Knot~

以反手結為基礎的簡單繩結

滑套結是利用尾端穿過繩身繞出的圓圈所綁成的繩圈，來套住物體的一種方法。拉扯繩子其中一端，套著物體的繩圈就會緊貼在物體表面，只要繩圈沒有固定在任何物體上，便可輕鬆解開。

用滑套結綁木樁時，也可以先做好繩圈再套上去拉緊。在步驟 ② 纏繞 2 圈，就能綁出高強度的結目。但這些方法都不適用於材質易滑、堅硬以及過粗的繩子。

【別名】帆索結、活結
【用途】用繩子綁住樹幹或木樁，套入地釘或掛鉤再綁緊。

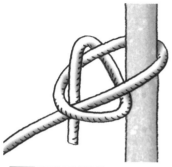

3 尾端從上面穿進2繞出的圓圈裡。

1 將繩子繞在樹幹或柱子等想要綁住的物體上，尾端在上與繩身交叉。

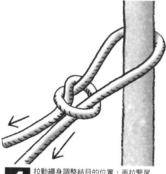

4 拉動繩身調整結目的位置，再拉緊尾端以綁緊結目。

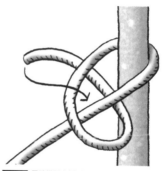

2 尾端從下方折到另一邊，繞出圓圈。

增加圈數

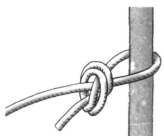

2 和4一樣拉緊結目。這種作法可以提高結目強度，就算是易滑的材質也不容易鬆脫。

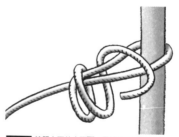

1 按照上面的步驟2，尾端繞2圈後，再依3的作法穿進圓圈裡。

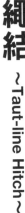

NEW OUTDOOR HANDBOOK

營繩結 ～Taut-line Hitch～

可隨意滑動結目的便利繩結

　　營繩結綁好以後，可隨意調整結目的位置，直接取代營繩附送的調整零件，非常方便。而且它的構造相當於繞 4 圈的半扣結（half hitch），簡單又好記。只要學會綁營繩結，即使調整零件臨時損壞，也萬無一失。營繩結除了可以綁帳篷的營繩以外，也能用來拉緊繩索，但負重過大會讓結目鬆脫，此時建議改用卡車司機結（P.98）。

【別名】拉繩結
【用途】把紮帳篷的營繩綁在地釘、石塊上，利用樹幹拉起繩索。

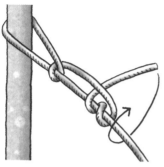

4 在繩身最靠近身體的這一側（離物體較遠的一側），打好最後1個半扣結。

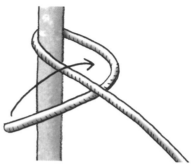

1 將繩子繞在想要綁住的物體上，尾端在下與繩身交叉後，繞到上方穿進繩圈，先打好1個半扣結。半扣結的位置要距離物體稍遠。

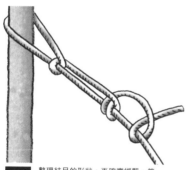

5 整理結目的形狀，再確實綁緊。第2~4個結目會呈相連的狀態。

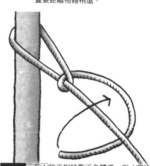

2 在①的半扣結靠近身體這一側（離物體較遠的一側），再多打1個半扣結。

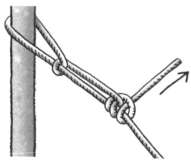

6 需要調整長度時，滑動第2~4個結目即可。第1個結目與後面3個結目之間則保持緊繃。

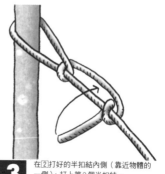

3 在②打好的半扣結內側（靠近物體的一側），打上第3個半扣結。

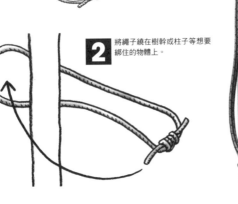

1 準備一個用漁人結（P.108）或雙重漁人結（P.109）綁成的繩圈。

2 將繩子繞在樹幹或柱子等想要綁住的物體上。

牛結 ~Cow Hitch~

用簡單方便的繩圈綁出繩結

牛結也是生活中經常使用的繩結。綁好的繩圈可以用來連結各種物體，只要套在物體上一拉即可綁緊，鬆開便可輕易取下。牛結也可以綁在指南針等小型物品附的小吊環上吊掛起來，露營時也能用來捆綁木柴，以便搬運。只要隨身準備幾個繩子或繩帶做成的圓環，隨時都能使用。不過，牛結並不適合綁在容易打滑的物體上。

【別名】雀頭結、吊桶結

【用途】將物體吊掛在繩圈上、為小型物品綁上吊繩、用登山繩綁成確保支點用的繩圈。

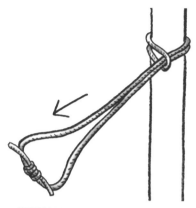

4 直接往外拉，綁緊結目。

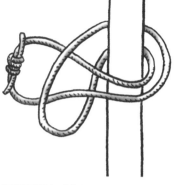

3 將其中一端穿過另一端的繩圈裡。

單手結繩法

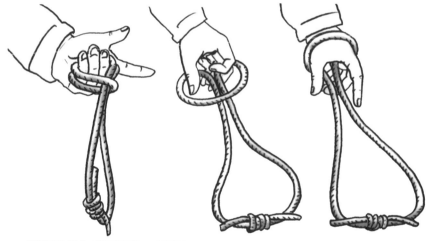

3 完成牛結。使用時只要將繞在手上的繩圈，套在想要綁住的物品上即可。

2 將抓住繩子的手拉出套在手腕上的繩圈。

1 繩圈套在手腕上，並抓好往下垂的2條繩子。

NEW OUTDOOR HANDBOOK

繫木結 ~Timber Hitch~

最簡單的綁樹幹繩結

繫木結是將圍在樹幹上的繩子兩端繞好，就能完成的超簡單繩結，而且只要繩子繃緊，繩結就不會鬆脫。由於它主要是綁在圓木上，用來拉開繩索或吊掛物品，所以英文才叫作「timber hitch」。需要用它拉繩索的時候，只要在另一端綁上營繩結（P.90），保持繩子的張力即可。纏繞的次數越多，繩結就越不易解開。但繫木結不適合使用材質光滑的繩子，綁在易滑的物體上也很容易鬆開。

【別名】螺旋結、立木結、拉柴結、樵夫結

【用途】綁在樹幹上拉開繩索。

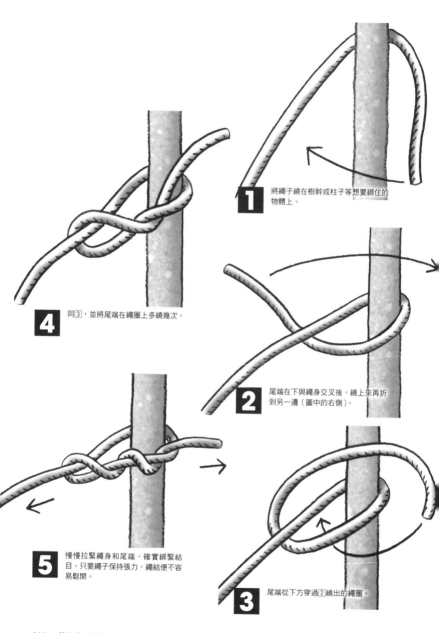

4 同③，並將尾端在繩圈上多繞幾次。

1 將繩子繞在樹幹或柱子等想要綁住的物體上。

2 尾端在下與繩身交叉後，繞上來再折到另一邊（圖中的右側）。

5 慢慢拉緊繩身和尾端，確實綁緊結目。只要繩子保持張力，繩結便不容易鬆開。

3 尾端從下方穿過②繞出的繩圈。

普魯士結 ~Prusik Knot~

使用漁人結（P.108）或雙重漁人結（P.109）綁成的繩圈。

負重即可卡緊的繩結

普魯士結是將綁成繩圈的細繩，反覆多打幾次牛結（P.90）而成，是為了綁在粗繩上作為握把（亦可在上下山時掛於身上的鉤環）才發明的繩結。它是一種自鎖結，結目只要負重就會鎖緊；一旦繩圈變鬆，結目便無法卡緊，因此務必要確實拉緊繩身。要注意的是，在繩束上綁普魯士結時，兩種繩子的直徑差距若是未滿3公釐，繩結就無法鎖緊。不過現在大多都是改用克氏結（P.96）當作握把。

【用途】在繩圈上吊掛物品、綁在粗繩上當作握把。

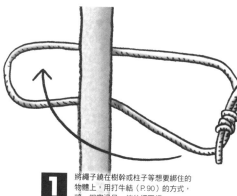

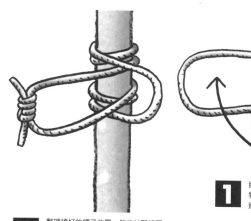

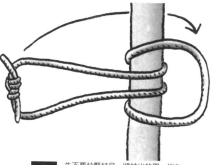

1 將繩子繞在樹幹或柱子等想要綁住的物體上,用打牛結(P.90)的方式,將一端穿過另一端的繩圈裡。

4 整理繞好的繩子位置,然後拉緊繞圈的那一端,收緊結目。

2 先不要拉緊結目,將拉出的那一端在物體上多繞1圈。

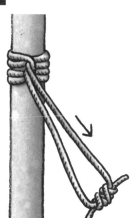

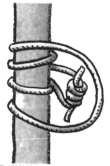

5 確實綁緊結目後,只要繩子持續受力便不會鬆開。注意,用來綁其他繩束時,兩種繩子的直徑差距若是未滿3公釐,結目就會滑掉、無法卡緊。

3 同[2],將繞圈的那一端穿過另一端的繩圈裡。

克氏結 ~Klemheist Knot~

使用漁人結（P.108）或雙重漁人結
（P.109）綁成的繩圈。

普魯士結的進化版

克氏結是一種自鎖結，又稱作變形普魯士結。

它可以解決普魯士結的缺點，因此近年來大多用來綁在較粗的繩束上當作握把（P.153）。不過，兩種繩子的直徑差距若是未滿3公釐，繩結一樣無法卡緊。受力的方向不同，也可能會使結目鬆開，因此要按照步驟 5 的圖示，將上方的繩圈往繞好的繩身方向拉，才能確實綁緊。

【別名】Head on

【用途】在繩圈上吊掛物品、綁在粗繩上當作握把等等。

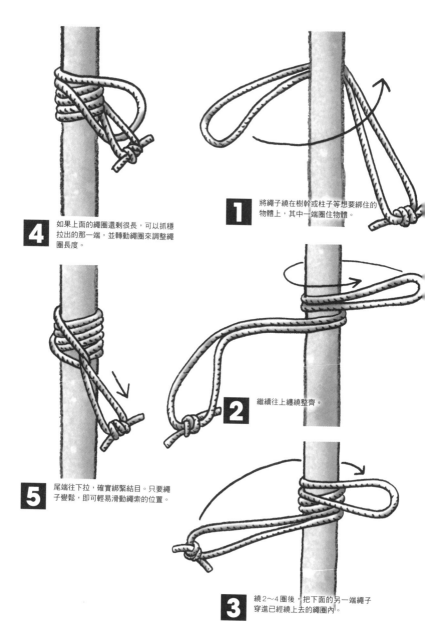

4 如果上面的繩圈還剩很長，可以抓穩拉出的那一端，並轉動繩圈來調整繩圈長度。

1 將繩子繞在樹幹或柱子等想要綁住的物體上，其中一端圈住物體。

5 尾端往下拉，確實綁緊結目。只要繩子變鬆，即可輕易滑動繩索的位置。

2 繼續往上纏繞整齊。

3 繞2～4圈後，把下面的另一端繩子穿進已經繞上去的繩圈內。

卡車司機結 ~Trucker's Hitch~

全力拉扯即可收緊的繩結

卡車司機結是先用另一種繩結固定繩子的一端，拉緊繩索再開始打結，可以使繩子保持緊繃。它最適合綁在樹幹上拉成曬衣繩，以及固定汽車行李架上的物品。卡車司機結雖然堅固，卻好拆、好用，而好拆的關鍵，就在於最後收尾時綁成的滑套結形式。剛開始用稱人結（P.50）或雙套結（P.36）固定繩頭時，要再多加個半扣結或雙半結，綁成耐拉扯的繩結。不過，這種繩結僅限於綁在堅固的物體上。

【用途】用樹幹拉開繩索、固定行李架上的貨物。

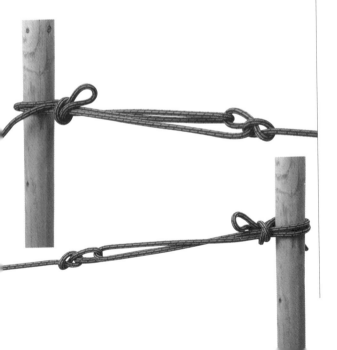

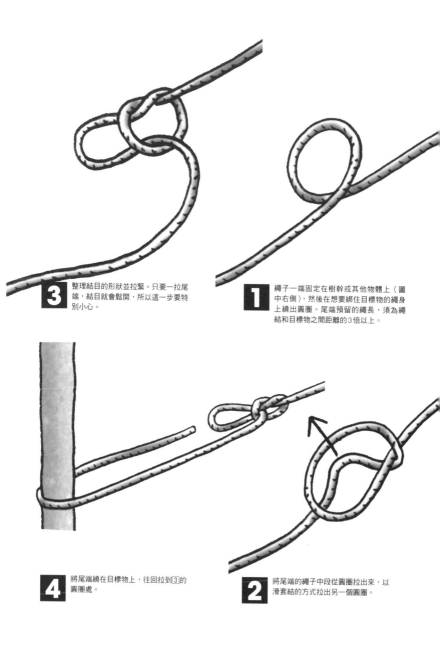

3 整理結目的形狀並拉緊。只要一拉尾端，結目就會鬆開，所以這一步要特別小心。

1 繩子一端固定在樹幹或其他物體上（圖中右側），然後在想要綁住目標物的繩身上繞出圓圈。尾端預留的繩長，須為繩結和目標物之間距離的3倍以上。

4 將尾端繞在目標物上，往回拉到③的圓圈處。

2 將尾端的繩子中段從圓圈拉出來，以滑套結的方式拉出另一個圓圈。

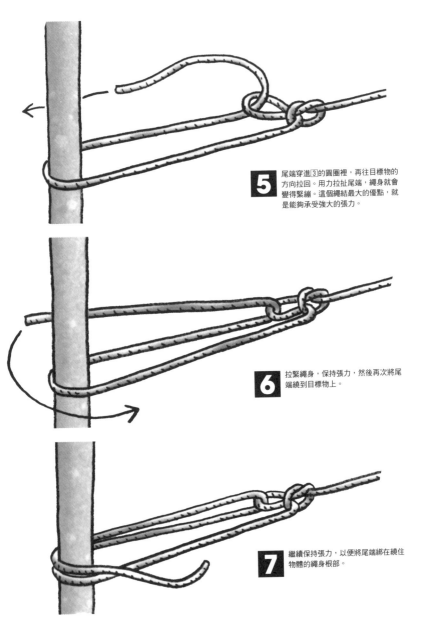

5 尾端穿進③的圓圈裡，再往目標物的方向拉回。用力拉扯尾端，繩身就會變得緊繃。這個繩結最大的優點，就是能夠承受強大的張力。

6 拉緊繩身，保持張力，然後再次將尾端繞到目標物上。

7 繼續保持張力，以便將尾端綁在繞住物體的繩身根部。

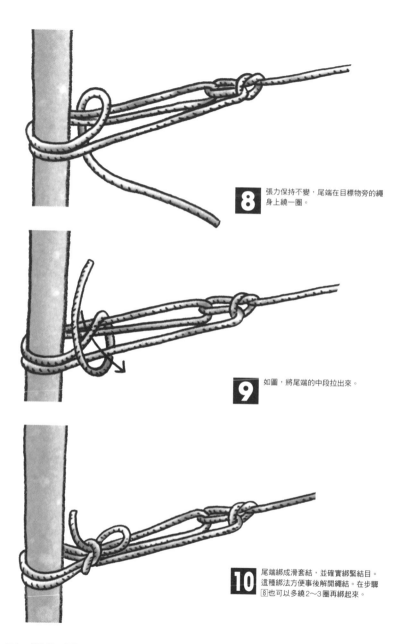

8 張力保持不變，尾端在目標物旁的繩身上繞一圈。

9 如圖，將尾端的中段拉出來。

10 尾端綁成滑套結，並確實綁緊結目。這種綁法方便事後解開繩結。在步驟⑧也可以多繞2～3圈再綁起來。

捆綁物品

「捆綁物品」的繩結，是將套在物體上的繩子兩端綁緊的固定用繩結。像是用繩索捆住貨物後打包、壓縮捲好的墊子、綁鞋帶等等場合，都會用到這種類型的繩結。

這類型的代表繩結，就是第2章介紹過的平結（P.46），簡單到只要將1條繩子的兩個尾端纏繞2圈即可完成。不過，相較於平結這種事後不需解開的繩結，這裡要介紹的是，事後可以輕鬆解開的單邊花結和花結（P.104）。這兩種繩結不論綁得再緊，只要在尾端輕輕一拉就能解開。花結的造型就像蝴蝶一樣，因此大家都習慣稱它為蝴蝶結。單邊花結的形狀則是只有花結的半邊，如

蝶結。

果需要綁個能解開的平結，多半都會使用這兩種繩結。

這兩種繩結除了在戶外運動以外，日常生活也經常派上用場，普遍到可說是大家都會的程度。

不過，很多人在打平結或花結時，也常常因為記錯了纏繞的方向，結果習慣綁成容易鬆開的假結，所以建議大家仔細看好步驟的圖示，檢查自己的綁法是否正確無誤。假結的修正方法，可以參考P.105的說明。

此外，雖然平時不常使用到2條繩子綁繩結，但2條繩子也一樣可以綁平結，唯獨要注意選用相同材質、粗細的繩索。粗細不一、材質易滑或是直徑太粗的繩子都不適用，會導致結目容易脫落，無法打出正確的繩結。

捆綁用的繩結代表，就是鞋帶常用的「花結」。

NEW OUTDOOR HANDBOOK

花結 ~Bow Knot~

眾所皆知的「蝴蝶結」

花結的結目優美，經常會用緞帶或水引繩綁成裝飾品。而戶外運動最具代表性的花結用法，就是鞋帶了。不同於其他繩結，只要輕拉尾端即可輕鬆解開。由於綁緊的結目會逐漸變鬆，因此不適合使用太粗的繩子。雖然花結很貼近我們的日常生活，但也有很多人記錯它的綁法。萬一鞋帶綁成呈縱向蝶形的假結，很容易在步行途中鬆開並造成危險，因此習慣錯誤綁法的人，最好趁這個機會熟悉正確的方法。

【別名】蝴蝶結

【用途】綁鞋帶、捆綁物品。

104

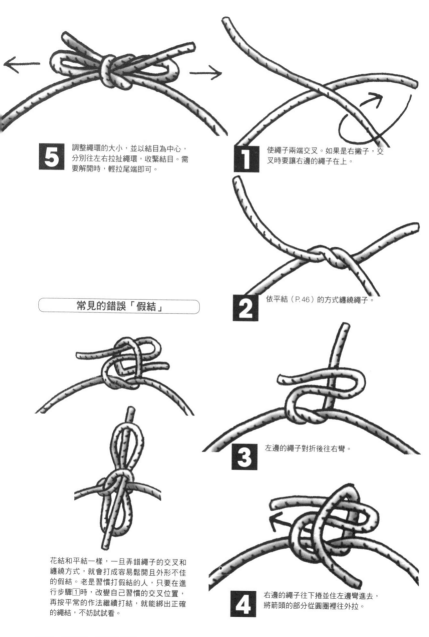

5 調整繩環的大小，並以結目為中心，分別往左右拉扯繩環，收緊結目。需要解開時，輕拉尾端即可。

1 使繩子兩端交叉。如果是右撇子，交叉時要讓右邊的繩子在上。

2 依平結（P.46）的方式纏繞繩子。

常見的錯誤「假結」

3 左邊的繩子對折後往右彎。

花結和平結一樣，一旦弄錯繩子的交叉和纏繞方式，就會打成容易鬆開且外形不佳的假結。老是習慣打假結的人，只要在進行步驟①時，改變自己習慣的交叉位置，再按平常的作法繼續打結，就能綁出正確的繩結，不妨試試看。

4 右邊的繩子往下捲並住住左邊彎進去，將箭頭的部分從圓圈裡往外拉。

NEW OUTDOOR HANDBOOK

連結兩條繩索

依用途選擇不同的繩結種類

「連結兩條繩索」的繩結，主要是用來綁起2條繩子的尾端、連結成1條長繩索，或是將1條繩子的兩個尾端綁起做成繩圈。連結釣線用的漁人結（P.108）、用2條繩子以雙反手結（P.87）方式綁成的雙繩反手結（P.110），綁法都很簡單好記，是適用於各種狀況的便利繩結。

增加漁人結的纏繞次數而綁成的雙重漁人結（P.109），是在登山和攀登活動中使用。確保支點用的登山繩，也經常使用的堅固繩結。由於它的結目卡得非常緊，因此不適合用在事後需要解開繩結的狀況。

雙繩反手結也一樣常用於垂直下降，及其他繩索負重較大的場合。由於其結目的繩瘤位置偏移繩身的中心，所以事後回收繩子時，繩瘤比較不容易卡住樹枝或岩石，非常方便。參照左頁圖片，即可看出雙繩反手結的結目位置只要往上一翹，另一邊就能保持平坦。

此外，用於連結不同粗細繩索的接繩結（P.112）和雙重接繩結，以及連結尼龍繩帶用的水結（P.114），也都屬於「連結兩條繩索」的繩結。水結亦可用來連結帶狀吊繩，其基本型即是反手結（P.80）。

106

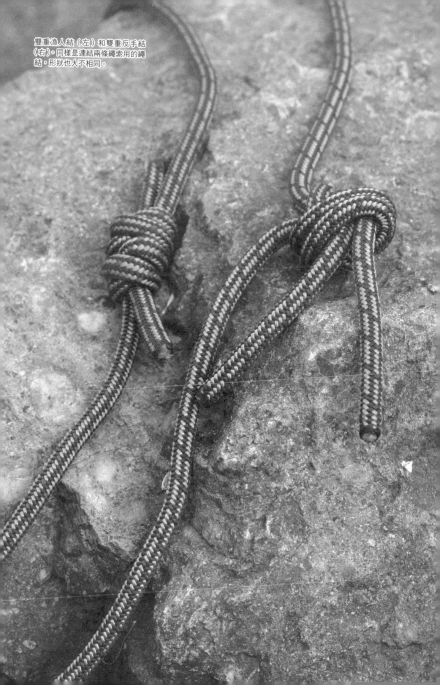

雙重漁人結（左）和雙重反手結
（右）。同樣是連結兩條繩索用的繩
結，形狀也大不相同。

漁人結 ~Fisherman's Knot~

連結2條繩索的基本繩結

漁人結是以反手結（P.80）為基礎，構造簡單，輕鬆就能連結2條繩索。它也可以將1條繩子綁成繩圈，只要綁法正確，即可綁出堅固的繩結。不過一旦繩子繞錯方向，結目就會鬆脫。雖然名為漁人結，但其實它並不適合用來綁材質光滑的繩子，所以近年來鮮少用於釣線。另外它也不適合用太粗的繩子。只要增加捲繞的次數，就能綁成雙重漁人結。

【別名】電車結

【用途】延長帳篷營繩的長度、綁繩圈。

108

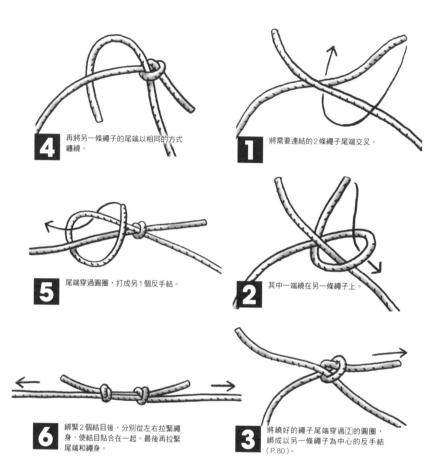

4 再將另一條繩子的尾端以相同的方式纏繞。

1 將需要連結的2條繩子尾端交叉。

5 尾端穿過圓圈，打成另1個反手結。

2 其中一端繞在另一條繩子上。

6 綁緊2個結目後，分別從左右拉緊繩身，使結目貼合在一起。最後再拉緊尾端和繩身。

3 將繞好的繩子尾端穿過②的圓圈，綁成以另一條繩子為中心的反手結（P.80）。

雙重漁人結

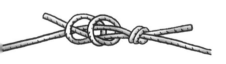

2 另一側作法相同。增加捲繞的次數，即可綁成不易鬆脫、也不易解開的繩結，不適用於事後需要拆解的場合。

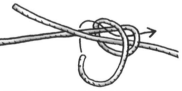

1 在步驟②的作法當中，尾端纏繞2次後再穿過圓圈。

雙繩反手結 ~Double Overhand Bend~

適用於攀登活動的堅固繩結

雙繩反手結就是將2條繩索合在一起綁上雙反手結（P.81），是一種簡單又很堅固的繩結。由於還有一種是用1條繩索綁成的雙反手結，因此本書改稱這種繩結為「雙繩」反手結，以便區別。

雙繩反手結是以眾所皆知的反手結為基礎，想要快速接好繩子時，建議使用這個方法。而且它並不拘泥於用途，任何情況都適用。用雙繩反手結綁成1長條繩索後，中間的結目會往上翹，因此在攀登活動中回收繩索時，結目不容易卡在岩石上，使用相當方便。

【別名】雙重繩頭結

【用途】垂直下降、加長繩索。

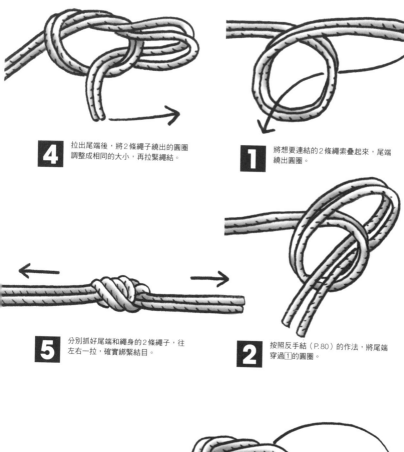

4 拉出尾端後，將2條繩子繞出的圓圈調整成相同的大小，再拉緊繩結。

1 將想要連結的2條繩索疊起來，尾端繞出圓圈。

2 按照反手結（P.80）的作法，將尾端穿過[1]的圓圈。

5 分別抓好尾端和繩身的2條繩子，往左右一拉，確實綁緊結目。

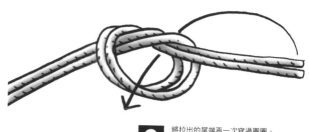

3 將拉出的尾端再一次穿過圓圈。

接繩結 ~Sheet Bend~

適用於連結不同粗細的繩索

接繩結原本是用來綁船帆索（sheet）的繩結，故英文名為「sheet bend」。它只需要簡單幾個步驟就能快速綁好，而且不管拉得再緊，事後也很容易解開。用來連結不同粗細的繩索時，要用較粗的繩子繞成圓圈，再用較細的繩子來纏繞打結。這個方法適合在稱人結做成的繩圈上綁細繩，或是連結不同材質的繩索。只要在步驟③多繞1圈，即可綁成更堅固的雙重接繩結。

【別名】單接結

【用途】連結不同粗細的登山繩、加長繩索等等。

112

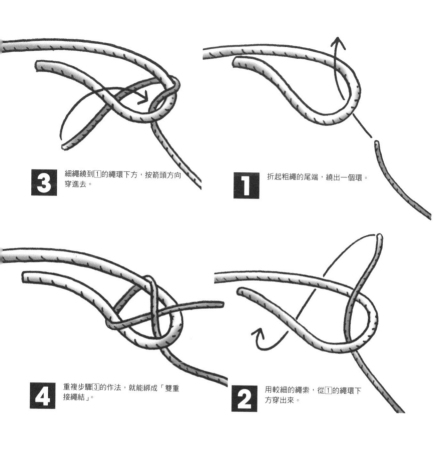

3 細繩繞到①的繩環下方，按箭頭方向穿進去。

1 折起粗繩的尾端，繞出一個環。

4 重複步驟③的作法，就能綁成「雙重接繩結」。

2 用較細的繩索，從①的繩環下方穿出來。

5 拉緊兩條繩子，確實綁緊結目。

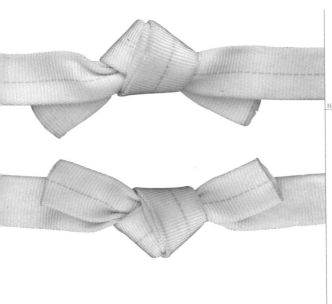

水結 ~Water Knot~

連結帶子的繩結

　　水結適用於連結2條帶子，或是連接1條帶子的兩端綁成環帶。它是先在帶子的一邊綁上反手結（P.80），另一邊再沿著帶子重疊的反方向穿回去，完成後的構造相當於兩邊帶子重疊的反手結。水結不適用於圓形的繩索，而且結目通常會越用越鬆，因此結繩時要確實綁緊。一旦發現結目變鬆了，就要立即拉緊，尾端也最好留長一些。

【別名】帶結、環固結

【用途】簡易的吊帶綁法、將帶環繞在樹木或岩石上當作支點。

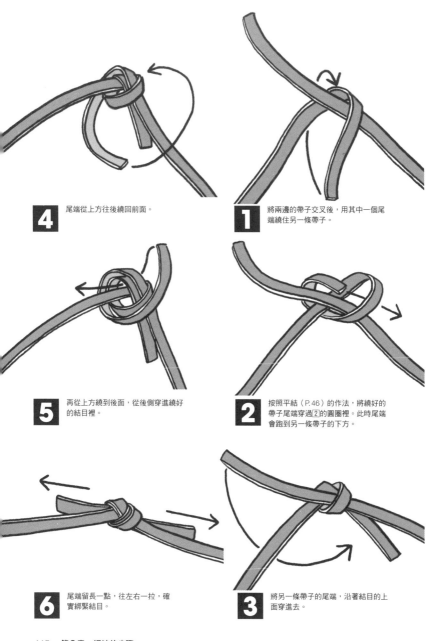

4 尾端從上方往後繞回前面。

1 將兩邊的帶子交叉後，用其中一個尾端繞住另一條帶子。

5 再從上方繞到後面，從後側穿進繞好的結目裡。

2 按照平結（P.46）的作法，將繞好的帶子尾端穿過 2 的圓圈裡。此時尾端會跑到另一條帶子的下方。

6 尾端留長一點，往左右一拉，確實綁緊結目。

3 將另一條帶子的尾端，沿著結目的上面穿進去。

綁繩圈

繩圈有大有小，用途五花八門

「綁繩圈」用的繩結，可以在繩索尾端或繩身上綁出大大小小的圓圈用來吊掛物品，也能套在身體或物體上使用。第2章介紹的雙重8字結（P.64）強度夠高，是最具代表性的繩圈用繩結。

如果想要綁吊物用的小型繩圈，則非苦力結（P.120）莫屬。它的綁法很簡單，只需要打兩層滑套結（P.86），而且1條繩索即可以綁出許多繩圈。

工程蝴蝶結（P.124）也是能在繩子中間綁出圓圈的繩結，強度比苦力結更高。冬季登山時，與山友相互結繩（用登山繩連結身體以策安全）爬山的途中，也會用這種繩結綁在中間人身上。

椅結（P.118）是只要綁一次就能做出2個繩圈的繩結。用2個繩圈分別套住肩膀和腰部，或是套住雙腿，圈住身體的繩索就不容易鬆開，因此常用於救難現場或高處作業。縮繩結（P.126）也可以一次綁出2個繩圈，衍生自縮短繩長用的單縮結。

結目與工程蝴蝶結非常相似的英式套結（P.122），可以在繩索尾端綁出繩圈，而且構造很簡單，只要連綁兩個反手結即可，能夠迅速綁好繩圈。在擬餌垂釣時用粗繩綁成的自由結，就是這種繩結。

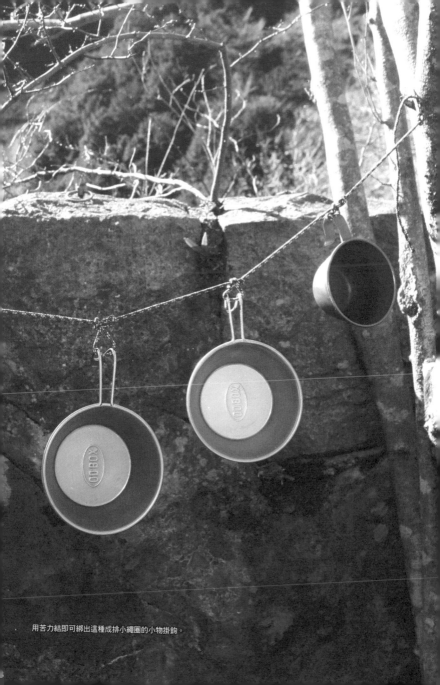

用苦力結即可綁出這種成排小繩圈的小物掛鉤。

椅結
~Chair Knot~

常用於救難現場的雙圈繩結

椅結主要是圈住身體用的繩結，穿過人體時，可以用2個繩圈套住腋下、雙腿，或分別套在軀幹和腋下，多半用於高處作業的安全繩索或是救難現場。2個繩圈可以依身體部位的尺寸調整成適當的大小。2個繩圈一如其名，繩圈的強度足以承載人體坐下的重量，因此在露營和一般的登山活動並不常用，但可以掛在樹上做成鞦韆。

【別名】繩耳稱人結

【用途】立起簡易帳篷或苫布的桿子、當作高處的安全繩、災難救援。

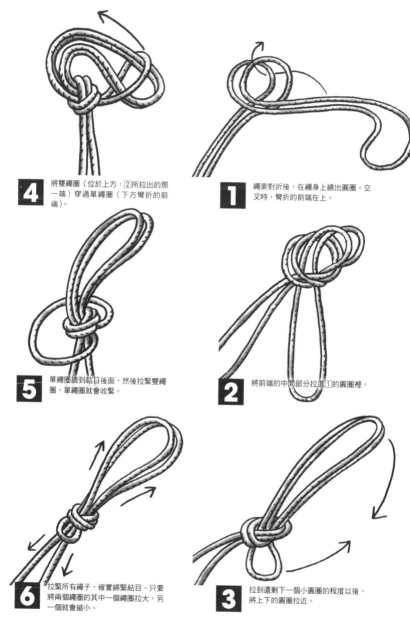

4 將雙繩圈（位於上方，②所拉出的那一端）穿過單繩圈（下方彎折的前端）。

1 繩索對折後，在繩身上繞出圓圈。交叉時，彎折的前端在上。

5 單繩圈繞到結目後面，然後拉緊雙繩圈，單繩圈就會收緊。

2 將前端的中間部分拉進①的圓圈裡。

6 拉緊所有繩子，確實綁緊結目。只要將兩個繩圈的其中一個繩圈拉大，另一個就會縮小。

3 拉到還剩下一個小圓圈的程度以後，將上下的圓圈拉近。

綁繩圈

NEW OUTDOOR HANDBOOK

苦力結 ~Manharness Knot~

最適合整理小物的成排繩圈

苦力結是所有能綁繩圈的繩結當中比較奇特的一種，只要1條繩索就能綁出許多繩圈。據說它以前會用來牽引載著沉重盔甲的貨車，所以才稱作苦力結。現在它主要是綁在樹幹或帳篷內拉起的繩索上，作為吊掛物品之用。萬一負重過大，可能會導致繩圈鬆開，但並不會使其他繩圈縮小。想用苦力結吊掛很多物品時，最好搭配S型掛鉤或小型鉤環一起使用。

【別名】背牽結、攀踏結、砲兵結

【用途】在帳篷內吊掛小物、在營地吊掛杓子或杯子。

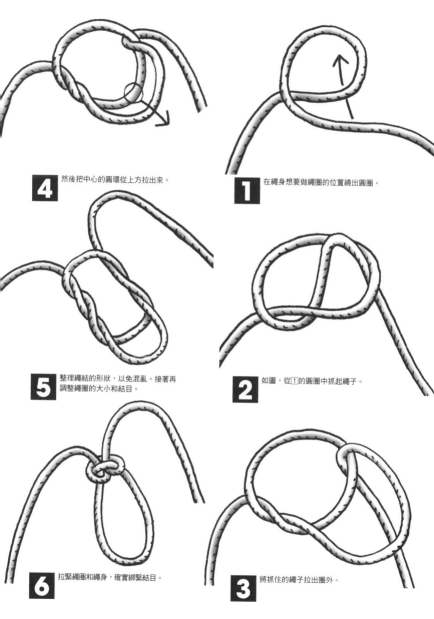

4 然後把中心的圓環從上方拉出來。

1 在繩身想要做繩圈的位置繞出圓圈。

5 整理繩結的形狀，以免混亂。接著再調整繩圈的大小和結目。

2 如圖，從①的圓圈中抓起繩子。

6 拉緊繩圈和繩身，確實綁緊結目。

3 將抓住的繩子拉出圈外。

英式套結 ~Englishman's Loop~

由兩個反手結組成的繩圈結

英式套結是將繩子穿過最基本的反手結（P.80）中心，用兩個結目重疊而成的繩結。結目的構造和漁人結（P.108）相同，兩個結目互為彼此的繩頭結。如果繩結綁得不夠緊，結目就會逐漸移位至尾端，因此尾端最好保留足夠的長度。這種繩結的綁法非常簡單好記，適用於需要快速打結的緊急時刻，但無法用來綁身體。

【別名】自由結、雙重滑套結

【用途】立起桿子、將營繩套在地釘或石頭上等等。

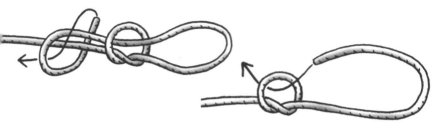

4 在①結目旁的繩身上，再打上一個反手結。

1 在繩身上打出反手結的結目（P.80），尾端保留繩圈所需的長度。

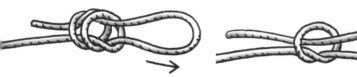

5 整理結目的形狀，使兩個結目緊貼。

2 使尾端穿過結目。

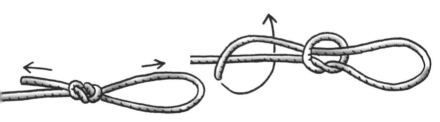

6 當兩個結目合為一體時，再確實綁緊。尾端保留足夠的長度。

3 將穿過結目的尾端繞在繩身上。

工程蝴蝶結

～Alpin Butterfly Loop～

可以綁出許多高強度的繩圈

工程蝴蝶結的名稱，來自結繩途中會出現的蝴蝶形狀。它和苦力結一樣，可以在繩身的中間綁出繩圈。只要拉緊繩圈兩端的繩子，結目就會收緊。工程蝴蝶結既好綁、好拆，是強度很高的堅固繩結，又可稱作中間結、捕獸結，常用於登山的相互結繩措施。只要用較粗的繩索綁出並排的繩圈，即可在救災時當作腳踏環使用。

【別名】中間結、架線工結、捕獸結

【用途】吊掛物品、做繩索腳踏環、綁在相互結繩的中間人身上。

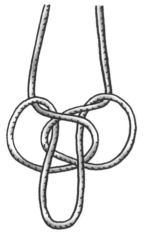

5 整理好結目的形狀後，調整繩圈大小並收緊結目。

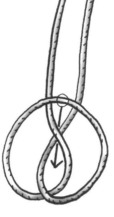

3 依箭頭方向，將折好的繩圈前端從中央的圓圈裡拉出來。

1 將繩索對折後扭一圈，任何方向皆可。

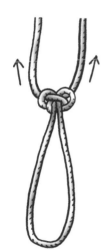

6 分別拉緊繩身和繩圈，確實綁緊結目。

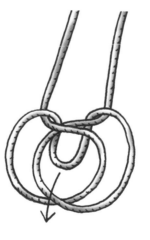

4 將繩圈前端，從扭轉的繩身後方往前拉。

2 順著同一方向再扭一圈，然後將繩圈的前端折到繩身上。

NEW OUTDOOR HANDBOOK

縮繩結

用變形單縮結綁出兩個繩圈

縮繩結是將縮短繩長用的「單縮結」，收緊成一個結目後綁成兩個繩圈。由於結目的構造很單純，因此繩結強度稍嫌不足，不過只要在繩圈裡套入物體，就不必擔心繩結鬆開。只要利用兩個繩圈的尾端，各別在根部綁上半扣結，就能綁成用法和椅結一樣的消防員結。在步驟4中分別綁緊兩個結目，即可發揮原本單縮結的用途，不需切斷繩索便能縮短繩長。

【別名】單縮結、貨車結

【用途】在兩個不同的地方確保支點。

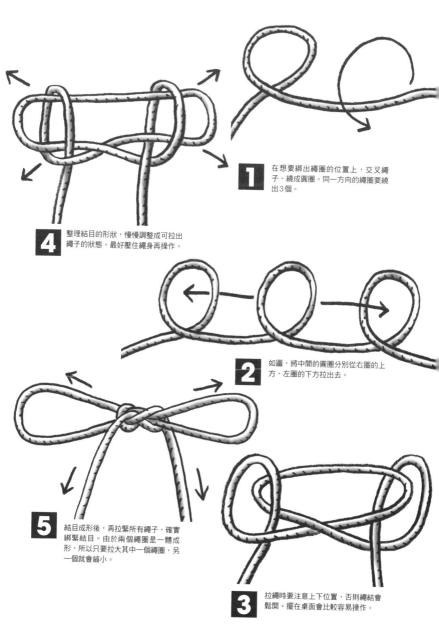

1 在想要綁出繩圈的位置上，交叉繩子、繞成圓圈。同一方向的繩圈要繞出3個。

4 整理結目的形狀，慢慢調整成可拉出繩子的狀態。最好壓住繩身再操作。

2 如圖，將中間的圓圈分別從右圈的上方、左圈的下方拉出去。

5 結目成形後，再拉緊所有繩子，確實綁緊結目。由於兩個繩圈是一體成形，所以只要拉大其中一個繩圈，另一個就會縮小。

3 拉繩時要注意上下位置，否則繩結會鬆開。擺在桌面會比較容易操作。

容易解開的「滑套」形繩結

方便拆解，是繩結所追求的要素之一。在眾多繩結當中最容易解開的繩結，就是大家熟悉的花結（蝴蝶結）和滑套結了。只要拉動這兩種繩結的其中一端，整個結目就會鬆開。

於P.86介紹過滑套結的綁法，是用繩子繞住物體後再打上反手結。不過我們生活中最常見的還是下圖的方法，將繩子拉出圓圈後綁成繩圈，事後只要一拉便可解開。這個方法簡單到閉著眼睛也會綁，而且又能調整繩圈的大小，方便用在需要繩圈緊密固定物體的場合。

我們也可以利用這種滑套結的形式，將其他繩結綁成容易解開的樣式。例如P.101的卡車司機結，只要把最後纏繞的尾端綁成滑套結的形式，使用後很容易就能解開。此外，在樹幹上綁繩索時會用到的雙半結（P.84），可以在打第2個半扣結時，將尾端對折後穿過繩圈拉緊，就能綁出下圖的滑套形式，如此便可輕鬆解開。雙套結也能以相同的方法綁成滑套形的繩結。

如果是需要將繩子綁在身體上，或其他講求繩結強度的狀況，當然就不能綁成這種形式了。不過我們可以根據用途、靈活運用這種綁法，讓普通的繩結變得更加實用。有些繩結因為構造的問題，無法在最後綁成滑套的形式，繩索的材質和粗細也可能會導致繩結無法綁緊。大家可以實際嘗試各種繩結，找出自己最容易綁好、也最容易解開的繩結。不過在嘗試學習新的繩結時，一定要在安全無虞的狀況下進行。

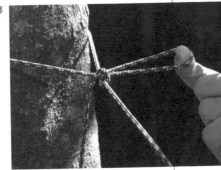

將第2個半扣結的尾端綁成環狀的滑套形雙半結。

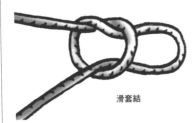

滑套結

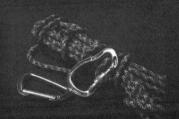

第 4 章

登山的自我救援

維護登山安全的結繩術

確保基本安全

先學習正確知識，再實踐力行

或許有很多人以為，戶外結繩術是高難度的登山和攀登活動活動中，才會使用的技巧。實際上，繩索也是攀登雪山不可或缺的工具，基本上要先學會正確的結繩知識，才能身體力行。這麼說來，其他山區活動就不需要結繩術了嗎？那也未必。即便只是去市郊的小山健行，也最好隨身攜帶繩索，而且也必須具備正確的使用知識。

山區使用的結繩術，基本上都是為了確保人身安全。在攀登活動或是需要靠繩索才能行經某些地段的登山活動當中，繩索可發揮承接人體的作用，也就是所謂的救命繩索。若繩結要運用到這個階段，則必須具備高超的技巧，且應當學習正統的結繩技術。

我在這裡介紹的結繩技巧，只適用於不一定需要繩索的普通登山活動，以及需要用繩索輔助的狀況。例如帶孩童登山時，如果能用繩索相互連結，即可幫助孩子往上爬坡，並防止下坡時跌倒。只要將登山繩綁在樹木或岩石上作為支點，便可讓不諳山性的人，也能抓著繩索行走在崎嶇的路段。這些都是難度較低的繩索用法，但也不能隨便找人處理，只能請擁有正確結繩知識和技術的人幫忙，否則錯誤的用法必定會導致事故和負傷。

山區正是結繩術大顯身手的時候。學會正確的知識和技術，才能享受快樂安全的登山活動！

在身上綁繩索

正確使用堅固的繩結是不變的鐵則

這種以繩索套住身體的繩結，主要是在行動中固定自己的身體，作為上下坡的輔助；或是把自己的繩索連接到山友身上，與對方互助行動。在攀登活動或其他用繩索連結身體的狀況下，基本上都會配備山區用的安全吊帶，不過一般的登山活動鮮少會特意準備吊帶，因此建議直接在身上綁繩索即可。

除了必備繩索的攀登活動，以及地勢崎嶇的險峻登山活動以外，結繩術雖然不是一般爬山會隨時運用的技能，但卻是「以備不時之需的基礎知識」。

綁在身上最常見的繩結，是俗稱繩結之王的稱人結（P.56）。它的用途非常廣泛，最好能練到閉著眼睛、不用慣用手也能順利綁好的程度。用綁其他物體，因此務必要熟悉兩種不同方向的綁法。稱人結主要是靠繩身那一端負重，如果繩圈的部分朝另一個方向施力，則容易使繩結鬆脫，因此建議尾端保留足夠的長度，使用途中若需要負重，就一定要在尾端加上反手結或雙半結，做好尾端處理。

雙重8字結（P.66）也很適合綁在身上。不過它並不是用繩索繞住身體以後再綁，而是先用繩子做出8字後，再穿過尾端綁成。雙重8字結在其他狀況也很實用，最好要練到精通。

將繩索綁在自己的腰部、與山友互相連結協助上下山⋯⋯
當我們在一般的登山活動中綁著繩索行動時，千萬不要過
度依賴繩索的功能，但仍然需要確實綁緊繩結。

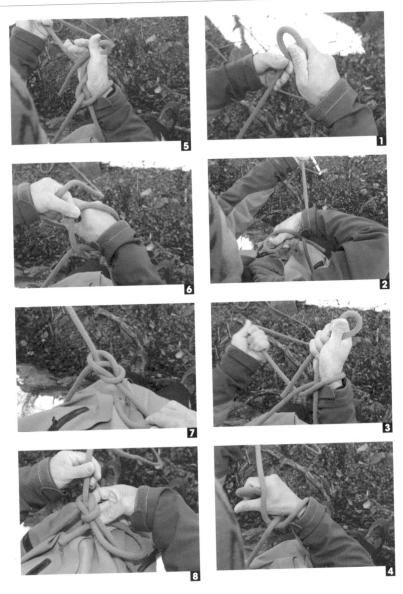

1 將繩子繞住腰部後，尾端往回折大約30公分，並用右手抓好。

2 右手放在左手拿著的繩身上方，手腕往內彎。

3 右手繞回原本的位置，變成繩身纏在手腕上的狀態。

4 右手穿到左手抓住的繩身下方。

5 交換左右手的繩子，同時將拿著尾端的右手，繞過左手握著的繩身下方。

6 將右手拿著的尾端，從手腕上的圓圈裡拉出來。

7 調整結目的位置，使繩圈能夠緊貼住腰部，再拉緊繩身和尾端，確實綁緊結目。

8 在尾端多打一個反手結，以加強結目的耐力。首先將尾端繞到結目右側的繩身下方。

9 尾端在繩身上繞一圈，做出圓圈。接著將尾端從上方穿進去，打成反手結。

10 確實綁緊反手結的結目即可。腰部的繩圈剛好與身體密合，才是最理想的尺寸。

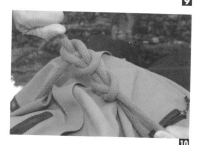

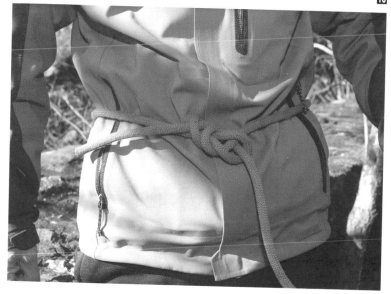

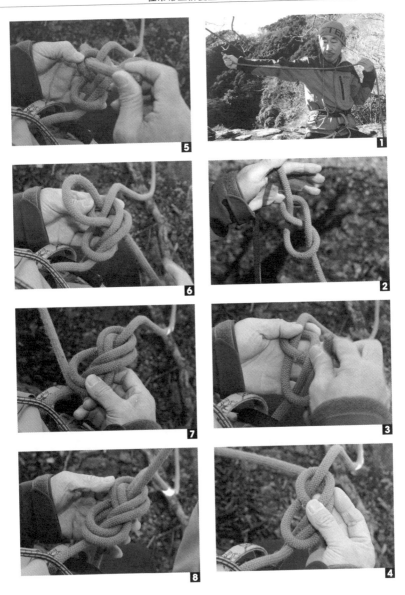

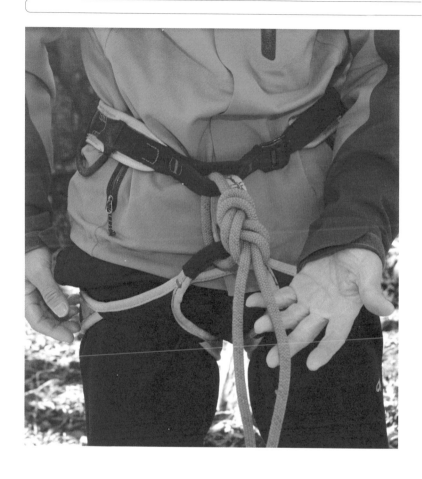

1 單手拉開繩子，量出手指到另一側肩頭的長度。
2 在 1 拉出的繩子上打個8字結（P.60）。
3 結目保持鬆開的狀態，從吊帶下方穿上來，尾端穿進8字靠身體側的圓圈內，然後直接沿著8字的結目逆向穿回去。
4 尾端的繩索保持在穿過原本8字結右側的狀態，往8字上方拉，繞到繩身的後方。
5 尾端穿過這8字上的圓圈。尾端在這一步依舊位於8字右側。
6 同樣沿著8字的結目穿好。
7 尾端穿到下面以後，再繞過8字下方往上穿。
8 就這樣沿著8字穿好，往繩身的方向拉出來，確實綁緊結目。

簡易吊帶綁法

一般登山也方便的簡易吊帶

登山用的吊帶，是可以連結繩索和支點、確保安全的結實繩帶。攀登活動時，經常會使用腰部和雙腿都附有環帶的「坐式吊帶」，但如果是在沒有長距離滑落危險的一般登山活動，可以將市售的扁帶綁在腰部上，當作吊帶使用。

吊帶在這裡的作用，是預防摔倒以及控制下坡的速度，不適合用在攀登活動時支撐體重，或其他負重較大的狀況。吊帶綁住腰部後，必須連著已經綁好繩索和勾環的吊帶支點（參考 P.151），也可以像左圖一樣配備在身上。

隨身攜帶捆好的登山繩

將帶子縫成環狀的扁帶環，可以用來確保支點或是當成吊帶，是登山時相當便利的用品。**1** 將扁帶環撐成麻花狀以後，**2** 折疊適當的長度掛在鉤環上，收成方便攜帶的大小。建議隨身準備長120公分的扁帶環。

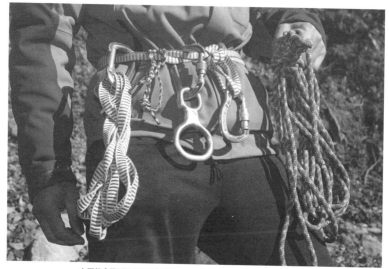

在可能會用到繩索的登山活動中，可以將簡易吊帶直接綁在身上。如果
是攀登活動、冬季登山等確切需要使用繩索的狀況，務必要準備專用的
吊帶。

用登山環綁簡易吊帶

在一般的登山活動中，若是遇到必須自我救援或輔助孩
童上下山時，只要腰部綁著隨身備用的登山環，即可當
作吊帶使用。

1 將登山繩緊繞在腰上。

2 用平結（P.46）綁住固定。這裡使用的是120公分長
的登山環。

3 將尾端的2個圓圈掛在附安全扣的鉤環上。

確保支點

用登山環連結繩索

如果需要在身上綁繩索，並依靠繩索步行時，這條繩索就必須先固定在某個位置。此時使用的方法，就是這裡要介紹的「確保支點」。雖然說是方法，其實操作起來並不困難，只要找個穩固的樹幹、樹根或岩石，將繩索綁上去即可。但並不是直接綁上繩子，重點是使用帶子或環狀的登山繩。

如果是以樹木為支點，就要選用不易陷入樹幹或樹根的扁帶環。若是以岩石為支點，就不能綁牛結（否則負重時會容易鬆脫），直接用登山環套住即可；而且同樣要選用扁帶環，負重時繩身才能順利轉動而不至於鬆脫。支點要選擇大且穩固的岩石，繩身的負重要朝向登山環的下方，以免鬆脫。

綁住樹木或岩石的登山環，要掛上附安全扣的鉤環，然後再將綁好的繩圈套在鉤環上。自行上下山時，就用這一整套繩索行動；而輔助他人上下山時，則是將自己吊帶上的鉤環扣在繩索中間，與行動者保持連結（參考 P.147）。只有技巧純熟且精通正確技術的人，才能在危險地帶執行確保他人安全的任務。

左頁介紹的是行動後會回到原點的繩索連結法，不過在攀登活動或需要繩索的登山路徑中，往往會將繩索穿過登山環、繞成兩層，事後再拉動繩索回收，將帶環直接棄置現場。

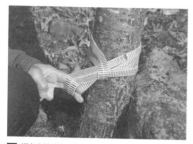

3 綁上牛結（P.90）。

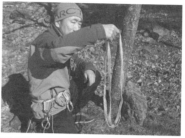

1 綁樹木時，要選用扁帶登山環。先將120公分長的帶環對折。

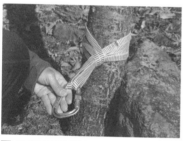

4 在尾端的圓圈掛上附安全扣的鉤環。

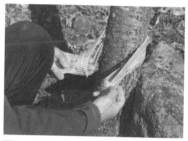

2 檢查樹木是否會搖晃，確定夠穩固以後，再繞上登山環。

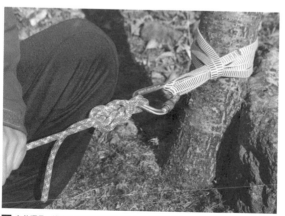

5 在鉤環另一邊套上用雙重8字結（P.64）綁好的繩圈。這是行動後會回到原點的繩索連結法。

各種確保支點的場所

大塊岩石

選擇穩固的岩石，直接將登山環繞成兩層套上即可，不需打結。因為一旦打上牛結（P.90），登山環負重後很容易像下圖一樣導致脫落。將繩索繞在岩石上時，要小心避免登山環和繩索摩擦到岩石的尖角。

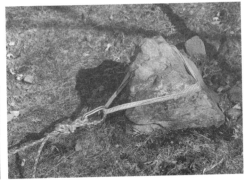

樹根或樹樁

如果沒有適合的樹幹，也可以利用樹根或樹樁。要選擇不會彎折、倒塌和脫落的樹根。裝置方法和樹幹完全相同。綁好繩索以後，記得用力拉拉看，檢查支點是否穩定。

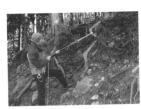

路旁的桿子

交通標誌和道路護欄的桿子也很適合當作支點，不必擔心繩索會脫落，使用登山繩也沒有問題。由於繩索下方需要負重，因此要儘量綁在桿子的下方。另外也要檢查桿子是否有腐朽，並確定它夠穩定。

確保支點最重要的關鍵，就是確定當作支點的物體是否
穩固。如果是用低矮的岩石或樹樁作為支點，雖然不必
擔心負重後繩索會脫落，但仍須慎選。

連結人與人之間

嚴禁兩人同時行動！

綁在人與人之間的繩結，主要用在需要連結兩人以上的行動，以及防止行動者上下坡時跌倒和摔落。不論是哪一種用途，確保安全的最重要關鍵，就是要有掌繩的保護人（belayer）負責綁出正確的繩結，並用正確的方式處理繩索，這些都不是新手可以輕鬆做到的事。不過，一般的登山活動也確實用不到這種技巧，但把它當成一種繩索的用法來學習，也算是多一分知識。

例如帶幼童登山時，這個技巧即可有效防止孩子中途跌倒，而且孩童的體重較輕，即便不是資深山友也能確保其安全。下坡時跌倒的風險很大，難以控制行進速度，不過靠著彼此連結的繩

索張力，便可減緩下坡的速度並防止摔倒，基本上不可以同時行動。須由保護人先前進，來到能夠踩穩的地方後，行動者再開始前進，登山務必要遵守這個原則。必要時，保護人可以先在止步的地方取得支點，連結到自己身上（參考 P.147）。

前面提到兩人連結行動的模式，就是一種彼此確保安全的「相互結繩」（連續式安全確保措施）方法，多半用於攀登岩稜和雪山活動。由於只要一個人跌倒、滑落，就會影響到所有連接在繩索上的人，所以現在幾乎不再採取這個措施，只有資深山友才適用。因此，登山時請勿任意用繩索連結他人。

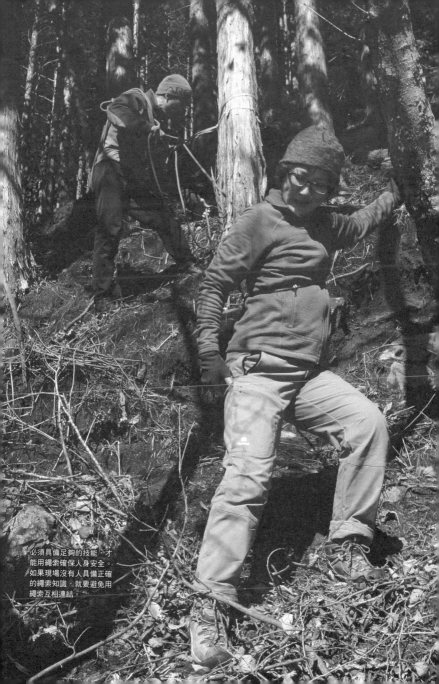

必須具備足夠的技能，才
能用繩索確保人身安全。
如果現場沒有人具備正確
的繩索知識，就要避免用
繩索互相連結。

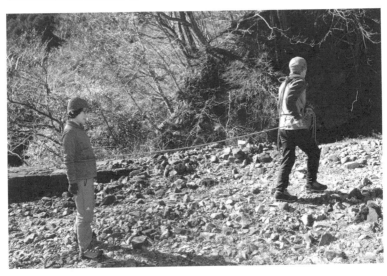

稱人結（P.51）

很多繩結都適合綁在身上，不過其中最好綁又好拆的還是稱人結。記得尾端一定要加上反手結，並且在行動前檢查結目是否已綁緊。

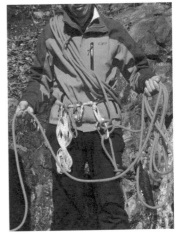

保護人的準備工作

這裡使用20～30公分長、直徑8公釐的繩索。從綁在對方身上的繩索拉出所需的長度，繞成圓環握在手中，用雙套結綁在吊帶的鉤環上以後，剩下的繩環則掛在肩上。確保支點用的登山環、鉤環也事先掛在吊帶上。

輪流行動

由保護人先爬上坡，然後
停留在可以踩穩的地方以
後，再讓對方往上爬。這
個原則同樣適用於下坡。
如果保護人能停在有大樹
的地方，萬一對方不慎滑
倒時，保護人還可藉由大
樹幫忙支撐對方的重量。
若擔心踩得不夠穩，可以
先確保支點（P.40）。

確保下坡的支點

下坡時特別容易滑落和跌
倒，此時保護人應確保支
點並用繩索連結自己的身
體，以防萬一。請參照
P.140的方法，將自己的
身體連結在樹木或其他物
體上。等對方已經踩穩了
以後，再解除支點，下坡
全程都要重複這些動作。

保護人確保支點時，腰側的繩索要用
雙套結綁住鉤環，鉤環另一邊則掛在
以樹木為支點的登山環上。這個鉤環
上要再多掛一個鉤環，用來綁對方身
上的繩索，活動中只要握住加裝的鉤
環、拉緊對方的繩索，即可控制對方
下坡失控的速度。

用繩索上下山

每一步都要仰賴結繩的技巧

登山的最大前提，是在行進途中仔細注意安全，但難免還是會遇到意外。萬一不慎踩空而滑落山坡，無法靠自己爬回原處時，就要利用先前介紹過的技巧，並搭配這裡傳授的繩索活用法，以便脫離困境。

在異常陡峭的山坡上，只要身上沒有過重的行囊，其實都能順利往上爬。應該不少人都有在登山途中抓著岩石爬坡的經驗，按照各訣竅並使用3點固定法，拋下多餘的行李、優先讓自己隻身爬回登山道。之後需要取回行李時，再用 P.140 的方法確保支點，綁好繩索後爬下坡。如果下坡不易，也可以依靠繩子支撐身體（參考 P.151）。最

後爬上坡時，一定要將行李揹在肩上。這樣就算失去平衡或打滑，至少還能用雙手抓住繩子，並穩定地爬回原地（參考 P.153）。

如果這種意外發生在險峻的岩場或落差較大的山坡，難保不會丟了性命，即便是在低矮的山區，也可能導致重傷。凡是登山活動，都絕對不能掉以輕心，務必小心慎重、安全第一。這是每個登山者都必須建立的認知。倘若能再加上正確的結繩知識，在遭遇事故的時候，總比一無所知的狀態更能想出因應的方法。以不要逞強的心態，盡可能學習更多的技巧，才能更安全、安心地登山。

即使走在地勢較平穩的山區，也可能會一不小心踩空。只要隨身準備繩索並熟悉用法，就能順利克服這些難關。

萬一不小心在山區踩空滑落，首先要確認自己是否受傷。即使平安無事，也不要逞強，試著找出可以安全回到登山道的方法吧。

爬坡必備的物品

之後需要利用繩索往上爬，所以身上只需攜帶必備的物品。準備好長20公尺的8公釐繩索、掛著2個附安全扣鉤環的簡易吊帶（P.138）、8字環、細繩綁成的30公分長登山繩、120公分長的扁帶環。

放下行囊、減輕負重

圖中所指的地方就是登山道。如果覺得直接往上爬有點危險的話，就放下身上的行囊。只要沒有登山用的沉重行李，就能輕鬆爬上坡。

隻身爬上坡以後，先確保支點，再抓著繩子下坡取回行囊。
如下圖，繩索要綁在8字環上。

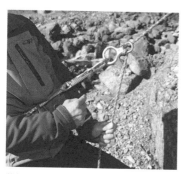

裝上8字環（P.152）

「8字環」是用繩索下坡時，可以控制下降速度的工具。把它裝在繩索上，綁在自己的身體，然後確實抓穩下方的繩子，即可控制下坡的速度。

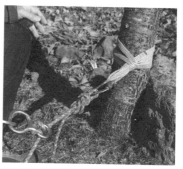

將登山環綁在樹幹上（P.140）

爬上坡以後，找出可以當作支點的樹木或岩石，按P.140的方法綁好登山環和附安全扣的鉤環。繩索尾端打上雙重8字結（P.64）、做出繩圈後，掛在勾環上確實扣好。

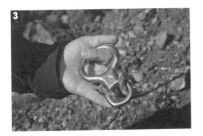

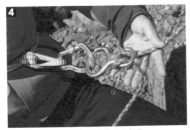

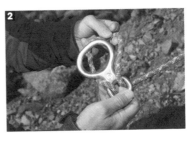

為繩索裝上8字環

攀登活動時多半會使用雙重繩索，不過最好也要學習用單一繩索減速的方法。**1** 將繩子從下方穿進8字環較小的圓圈內。**2** 再從上方穿進較大的圓圈。**3** 完成。**4** 設置完成的狀態。

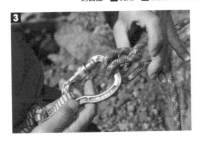

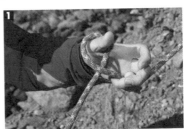

沒有8字環的時候

一大多數人不會隨身攜帶8字環參加一般的登山活動。如果沒有8字環，也可以用鉤環代替。這時就需要用到「義大利半扣結」。

1 左手拇指依圖中的方向套好繩子，圖中左側是自己的身體。

2 如圖，將靠近自己的繩子往前繞在拇指上。

3 右手的繩子往上抬，套進鉤環裡。

最後揹著行囊，抓穩繩索爬回登山道。爬行時，千萬不能完全仰賴繩索，必須把它當成輔助工具，只有在重心不穩或其他危險的時候，才能用繩索支撐身體。

用克氏結綁出握把

細登山繩是上坡用的安全帶，要用克氏結將登山繩綁在上方的繩索上。當下方負重時，這個繩結可以藉由摩擦力卡緊繩子。用它綁住身上的鉤環，一邊滑動結目一邊往上爬即可。萬一重心不穩，繩結就會因為負重而收緊，使人不易摔倒。選擇主繩和登山繩用的繩索時，要注意兩者之間的直徑差距須在3公釐以上。

NEW OUTDOOR HANDBOOK

簡易帳篷搭建法

緊急狀況以外也適用的簡易帳篷用法

簡易帳篷是指小型輕量的帳篷，緊急時可在野外當作避難處使用，也可以覆蓋或披戴在身上。

由於它的主要功能是因應緊急狀況，所以外觀非常簡單，幾乎是只有一塊布，以便適用於各種場合。但它畢竟沒有附桿子，也無法貼合地面，因此機能性、居住性都比一般帳篷差，但最大的優點是輕便好攜帶，所以也有不少人用它代替帳篷來減輕裝備。

簡易帳篷不像一般帳篷可以獨立支撐，所以有些人打開它以後，才發現自己根本不知道怎麼用……在山區遇到這種狀況可是很嚴重的，甚至有可能後果不堪設想。如果要攜帶緊急用的簡易

帳篷，就一定要學會如何因應狀況搭建帳篷。

最簡單的搭建方法，是用繩索將簡易帳篷的頂點綁在樹幹上，以吊掛的方式撐起來，不過我認為最需要學會的基本方法，就是利用登山杖搭建帳篷。

用地釘將帳篷固定在地面上，再用桿子架成的簡易帳篷，比其他架設方式更宜居，如果要用簡易帳篷取代一般帳篷的話，這個搭建方法是不二選擇。倘若要一個人用繩索立起桿子，可能會有點困難，不過這裡介紹的方法比較簡單，只要熟練了，幾分鐘便可搭建完成。而且也不需要複雜的結繩技術，不擅長繩結的人也沒有問題。家裡有簡易帳篷卻不知道如何使用的人，務必要練習看看。

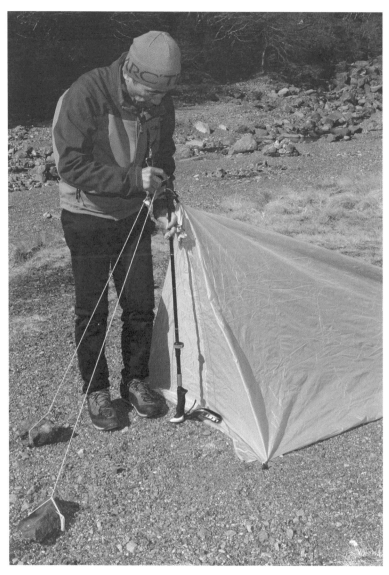

只要有左右2條斜拉的繩索和簡易帳篷，並利用這3點的拉
力即可撐起桿子。訣竅是先將繩索調整成適當的長度。

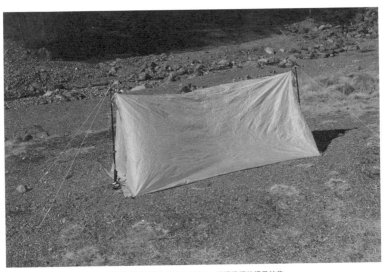

架設簡易帳篷需要用到2支桿子。不過這裡的桿子並非
帳篷的附屬品,而是自備的折疊式登山杖。其他還需要
8支地釘和2條營繩。

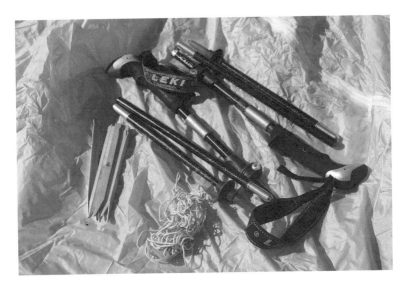

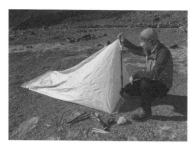

2 帳篷頂點到地面的高度必須和桿子等長。

1 將簡易帳篷在地面鋪成整齊的四方形，先用地釘固定四個角落。

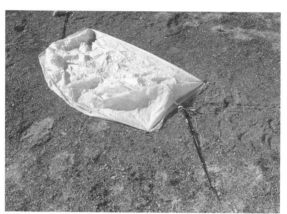

3 決定好地釘的位置，以便用桿子拉起營繩。在地上畫一個以桿子所在位置為頂點的等邊三角形，將地釘打在底邊的兩角，並拉起營繩。

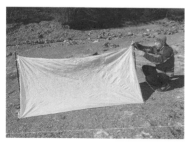

5 將營繩掛在桿子上，按圖中所示的位置架起桿子。調整繩結，使營繩保持緊繃。

4 在營繩中央綁一個小繩圈，用來套住桿子。要綁成可任意調整結目位置的繩結。

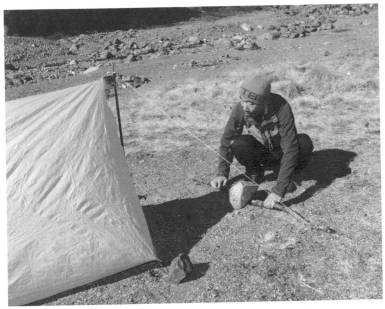

露宿地的地質不見得都能使用地釘，因此最好也要學會不用地釘的帳篷搭建法。需要的用具有石頭和樹枝。樹枝要挑選比帳篷的短邊稍長一點的長度。

用橡膠繩和石頭固定帳篷

套在石頭上

把橡膠繩套在大石頭上。四個角落都設置完成後，再調整石頭的位置並整理帳篷外形。橡膠圈務必要隨著簡易帳篷一起移動。

綁牛結（P.90）

準備4個反手結綁成的減震繩（橡膠繩）繩圈，用牛結綁在帳篷地釘用的環上。

用樹枝拉開細繩

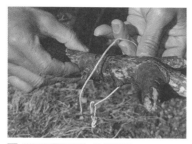

3 樹枝穿進②的繩圈後，再收緊繩圈。

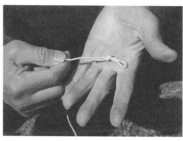

1 營繩尾端用反手結（P.80）綁一個小圈。如果有附調整零件，可跳過①～③，直接從步驟④開始。

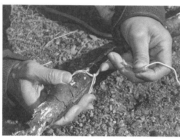

4 如果營繩附有調整零件，就直接做成可調整的繩圈，穿過樹枝後再收緊。

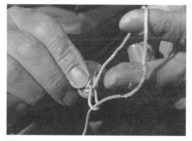

2 將繩身穿進①的圓圈，做成可以調整大小的繩圈。

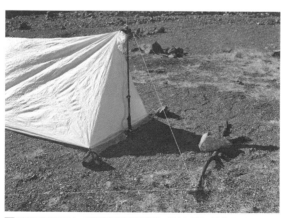

5 將營繩套在桿子上，調整樹枝和帳篷的距離，並立起桿子。最後再用大石頭固定好樹枝。

用石頭拉開營繩

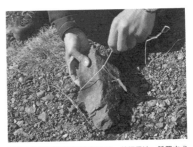

2 如果 ① 的石頭偏小，可以在旁邊多堆幾塊石頭，使其固定不動。

1 這次介紹的是用石頭的方法。營繩用法、設置方式都和前一頁樹枝用法相同。將繩圈套在石頭上，確實收緊。

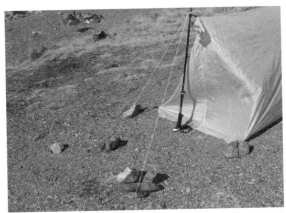

3 四個角落都拉好營繩後，將營繩套在桿子上，然後立起桿子、架高整個帳篷。最後再移動石頭或調整零件，使營繩保持緊繃。

營繩結（P.88）
需要調整營繩張力時，可以直接滑動附屬的調整零件，萬一零件損壞或遺失，就用營繩結來處理。這種繩結的結目可以滑動，是能夠調整繩索長度的便利繩結。

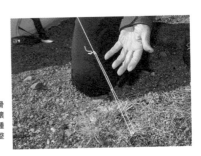

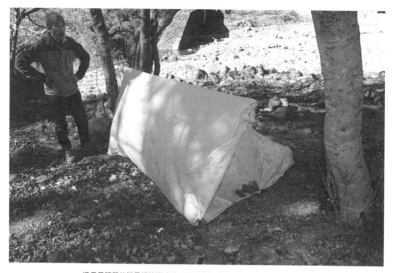

這是最簡單的簡易帳篷搭建法，露宿野外時非常實用。務必把它當作山區活動的應急措施，好好學起來。

不用地釘也無妨

在緊急狀況下，可以省略地釘，直接用石頭壓住帳篷四角。簡易帳篷本身只要吊在樹幹上即可撐起，不固定在地面上也沒有關係。

在樹上拉起營繩

用雙重8字結（P.66）或稱人結（P.50），將營繩綁在在簡易帳篷上方的吊環上，繩索另一端則用滑套式的雙半結（P.84）或雙套結（P.38）綁在樹幹上。

日本「繩結」的歷史與發展

「繩結」自原始社會以來，便隨著人類一同發展至今，但它在繩文時代其實只有區區3種。彌生時代從農耕開始，取得了適合捆綁的稻稈來製作繩子，加上從大陸文化傳來的織布技術和金屬工法，使得繩結技術大幅發展，才能奠定現在所謂的「作業繩結」（實用繩結）的基礎。

儘管繩結種類稀少，但用途卻很廣泛，從當時開始就有狩獵、捕魚、服飾、工藝、信仰相繩結，再加上建築、貨運，使用目的與現代相去不遠。而且在繩文時代使用的幾種繩結當中，早已包含了現代人也會用的「反手結」。

隨著文化的發達，繩結發展也更多樣化，律令國家時代使用的上流階級和平民之分。從廢除遣唐使到室町時代以前，正是以束髮、帽冠、烏帽子等，衣服、裝飾品為主的各種繩結快速發展的時代。期間出現的公家、武家等典章制度，也與繩結關係匪淺。作為裝飾衣服用的花結技巧，更是中世以後的女性必備的一般教養，是必須與和歌、茶道技藝共同學習的課程。在足利義政的時代，花結也是茶人和香人必須具備的知識技能。

繩結作為武家時代的武家禮法，則是衍生出與公家禮法截然不同的禮儀作法。除了對應服裝款式的繩結以外，武器和獵鷹道具用的繩結、茶道的繩結，甚至連水引繩都相當發達。流傳至今的小笠原流禮法，正是與伊勢流禮法一同孕育、奠定於這個時代。史料裡也紀錄了用來捆綁鳥類獵物的「鹿子結」（現在的雙套結）、儀式用的「葉結」（類似

現在的御守和水引結）、「總角結」等約50種繩結。

平民的繩結當中，最發達的則是與生活息息相關的木屐帶和草鞋的作法、束袖帶和手巾的綁法等等。此外，服裝也從袴演變成需要綁帶的和服形式，於是腰帶和羽織的繩結也因應而生。與現代一樣寬大的和服腰帶，在江戶時代還流行過「吉彌結」、「平十郎結」之類由歌舞伎演員發明的綁法。

有趣的是江戶時代發達的捕繩術。這是一種捆綁罪犯的繩結，會有好幾個繩結在犯人背後，從手腕綁到手臂，再往上綁住脖子。綁法會依罪犯的身分和罪狀而異，據說在「方圓流」的流派作法當中，就有18種捆綁犯人的繩結。這種捕繩的繩結是非常出色的發明，可譽為少數發祥自日本、揚名世界的繩結。

野外實用結繩術

在小物和衣物上綁繩索

小物綁繩子，便利度加倍

不是只有野外活動才能實踐結繩術。繩子不僅可以提升戶外運動用品的實用度，還能當作裝飾品。當然，繩子在戶外運動用品以外也有很多用途，像是拉鍊環。選定繩子的顏色，並統一所有衣物的拉鍊環色彩，也是一種生活樂趣。

除了這裡介紹的方法以外，繩子還能在指南針和小刀上綁成吊繩、在褲腰上用可滑動的繩結做成抽繩、集中收納容易遺失的小東西等等，用途多得不勝枚舉。不妨試著搭配各種不同的繩結，讓衣物和物品用得更順手。

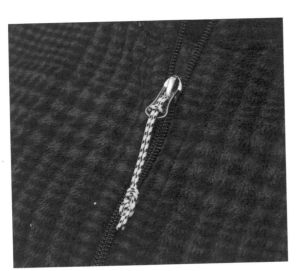

只要綁上拉鍊環，就算冬天在戶外戴著厚手套，也能輕鬆拉起拉鍊。如果身邊有尚未綁拉鍊環的拉鍊，務必綁上來提高機能性。

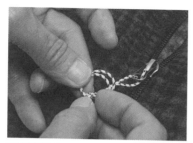

3 繩子兩邊的長度對齊後，在尾端綁個繩瘤。這裡使用的是雙反手結（P.81），另外也可以用反手結（P.80）或8字結（P.60）。

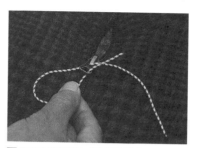

1 將適當長度的繩子，從上方穿進拉鍊頭根部的縫隙後，再從下方穿過前端的小洞。繩子直徑需配合拉鍊頭的尺寸，2～3公釐的繩子會比較好綁。

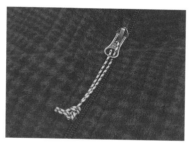

4 綁緊結目時，儘量靠近尾端才會綁得順利。繩瘤的形狀會因綁法而異，選擇自己喜歡的繩結形狀即可。

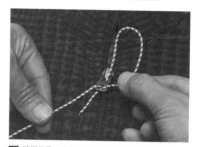

2 將繩子另一個尾端從上方穿進拉鍊頭前端的小洞。繩子要穿過這兩處才會穩定，不至於甩動或翹起。

先做繩圈再綁上的方法

2 繩圈拉出一半時，將繩瘤穿進繩圈裡，打成牛結（P.90），最後綁緊結目即可。完成圖參照右頁。

1 使用雙重8字結（P.64）綁成的繩圈。如圖將圈圈那端從上方穿進拉鍊頭上面的縫隙，再從下方穿過前端的小洞。

眼鏡帶的綁法

綁上眼鏡帶方便我們隨時穿戴。只要用繩子就能自己綁眼鏡帶，而且直接利用身邊現成的細繩即可，不妨趁現在學會各個部分的繩結綁法吧。如果能幫同伴綁的話，說不定還會大受讚揚喔！

眼鏡腳的部分要綁上雙套結（P.45）＋反手結（P.80）。要是雙套結綁得太緊，眼鏡帶便無法移動，導致使用困難，但綁得太鬆又很容易脫落，所以要拿捏好結目的鬆緊度。

眼鏡帶的基本構造，是將2條繩子分別綁在左右的眼鏡腳上，再將後面的尾端綁起。後面尾端要綁漁人結（P.108），結目的鬆緊度以方便滑動為準。最尾端要再加個預防鬆脫的反手結（P.80）。

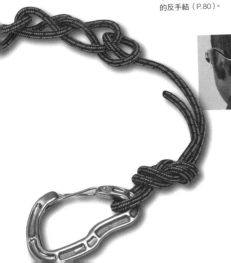

後面的漁人結可以調整繩子長度。脫掉眼鏡時，可以放長繩子、讓眼鏡掛在脖子上；戴上眼鏡後縮短繩長，即可防止眼鏡掉落。這裡使用的是直徑3公釐的繩子。

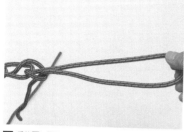

3 重複1~2的步驟，最後剩下約1公尺繩長時，再將尾端從圓圈裡全部拉出來。重點在於兩邊的尾端要保持相同的長度。

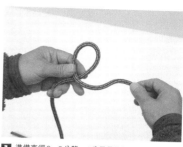

1 準備直徑6~8公釐、4公尺長的繩子。在距離尾端約1公尺處繞出圓圈，從這裡開始綁滑套式的裝飾繩結。

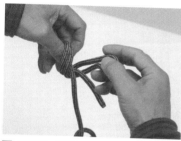

4 尾端對折，用雙重8字結（P.64）在末端綁出繩圈，掛上鉤環後勾在包包上即完成。

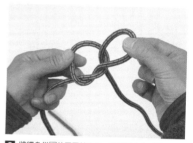

2 將繩身從1的圓圈拉出來，拉出的大小和1的圓圈相同。之後重複同樣的作法。結目不需綁緊。

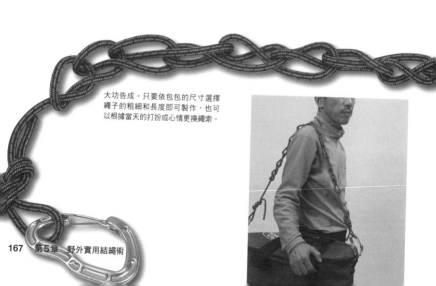

大功告成。只要依包包的尺寸選擇繩子的粗細和長度即可製作，也可以根據當天的打扮或心情更換繩索。

拉開繩索

依使用方式變換繩索和繩結

在戶外運動時，經常會遇到沾溼的衣物、尚未整理的睡袋或其他想要曬一下的東西。這時就輪到繩索派上用場了。只要利用樹幹或柱子拉開繩索，就是一條現成的曬衣繩。說來簡單，但做起來其實意外地難，要是繩索拉得不夠緊，掛上物品後就會往下垂，導致物品落地；或是已經緊緊綁住了，繩結卻還是越來越鬆。所以不妨趁這個機會，熟練正確的結繩方法吧。

不管是拉緊繩索，還是只求綁法簡單、稍微下垂也沒關係，或希望用完能方便拆開等，如果能熟練到依目的和用途選擇適合的繩結，那就最完美了。不過也要注意別破壞樹木或折斷樹枝。

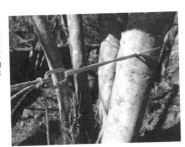

牛結（P.90）

綁卡車司機結時，需要用力拉緊繩索，因此不要直接將繩子繞在樹幹上，最好採用確保支點（P.140）的方法，裝上鉤環後再綁繩子。這樣不僅不會破壞樹木，又能收緊繩索。

稱人結（P.50）

在繩索一側綁好的稱人結，要用反手結做好尾端處理（P.58）。繩索須在樹上繞2圈，才能確實固定。拉繩索前務必先用繩結固定在這裡，毛巾則用於保護樹木。

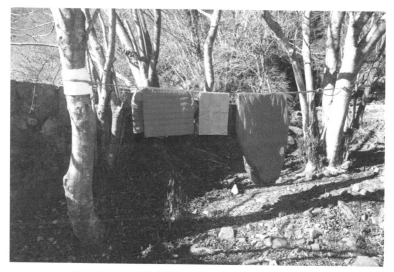

施加足夠的張力，才能讓繃緊的繩索上掛再多東西也不會下垂。露營時會有
睡袋、毛巾等許多需要曬乾的物品，採用這種綁法即可確實支撐重量。

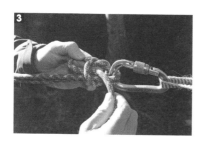

卡車司機結（P.98）

這種繩結可以產生強大張力，維持繩索緊繃。需要吊掛
很多物品時，建議使用這個繩結。

1 先用牛結將扁帶環綁在樹上，並在多出的圈圈上扣好
鉤環。

2 將另一邊用稱人結固定好的扁帶環拉到鉤環處，綁上
卡車司機結。將繩圈掛在鉤環上，並用力拉緊繩索。

3 最後在鉤環處綁上滑套形的繩結固定即可。

如果只想要簡單綁好繩結，不介意繩子稍微下垂的話，可以使用這個方法，而且事後也容易解開。雙套結是拉緊繩子才能綁好的繩結，所以也很適合用來拉繩索。

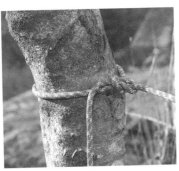

稱人結（P.50）
這個繩結方法在書中出現過不少次，大家應該都很熟悉了。先在一側用稱人結固定繩索，另一側再用雙套結拉緊好即可。只要繩子負重不大，不做尾端處理也沒問題。圖為加上半扣結的綁法。

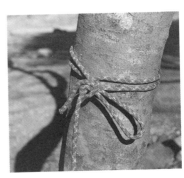

雙套結（P.38）
這個繩結會在樹幹上繞2圈，因此不易鬆脫。用半扣結做尾端處理時，將尾端的繩子繞成環，只拉出一半綁成「滑套」形的話，使用後即可輕鬆拆開。

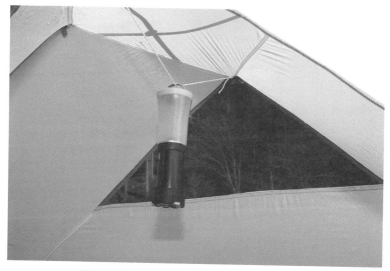

這個方法是利用帳篷內部的套環來拉繩索。只要準備1條繩子,綁好並拉開,就能提升帳篷的便利度。也可以在繩身上綁苦力結(P.120)。

稱人結(P.50)

稱人結是連結物品的基本繩結。用稱人結拉繩索時,不需要顧慮場所和繩子粗細,可說是最萬用的繩結。不過它在結繩途中不易調整繩子的張力,所以比較適合用在開頭固定繩索的時候。

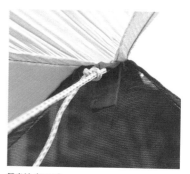

雙半結(P.84)

先在繩索其中一邊綁好稱人結,穿過帳篷上方的套環後,再綁上雙半結。雙半結的優點是可以根據吊掛的物品,調整繩子的緊繃程度,綁法簡單又好拆開。

吊掛物品

配合吊掛方式選擇適當的繩結

提到戶外活動需要吊掛的物品，首先都會聯想到提燈。雖然露營用品當中也有專用的提燈掛架，不過只要身邊有繩子，就不必特地購買掛燈架了。學會用繩圈連結物品的方法，不管是垂直的桿柱，還是斜拉的繩索，都能用來吊掛物品。

需要掛小東西時，可以選用能綁出很多繩圈的苦力結，會比單純拉開繩索更加實用，方便隨手掛上容易遺失的小物，將露營地整理得乾淨整齊。另外還可以根據吊掛的物品性質，在苦力結的繩圈上加裝小型鉤環。

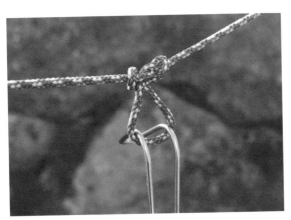

苦力結（P.120）

綁法非常簡單。如果想綁出很多繩圈，就要注意使繩圈保持在同一方向。只要綁得夠緊，繩結便不易鬆脫，但若是使用太粗或材質易滑的繩子，繩結還是可能會在兩端用力拉扯時鬆脫。不過，繩圈的部分用力拉扯也沒問題。

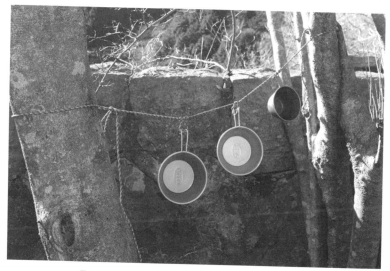

圖為用苦力結做出的小物掛繩。先在繩索上打好結，拉在汽車露營區的廚房附近或帳篷內，便利度會大大提升。選用細繩比較好綁且好用。

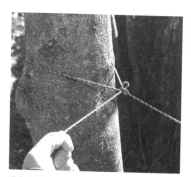

滑套式雙半結（P.84）

稱人結的另一側，則綁上滑套形的雙半結。由於繩結是綁成容易拆解的形式，所以用完後只要像圖中一樣拉扯尾端，便可輕鬆解開。繩結是否好拆也是很重要的一點。

稱人結（P.50）

拉繩索的方法同P.162。先在繩子的一端綁好稱人結後，再往下隨意綁出幾個苦力結。也可以事先綁好苦力結再拉開繩索。

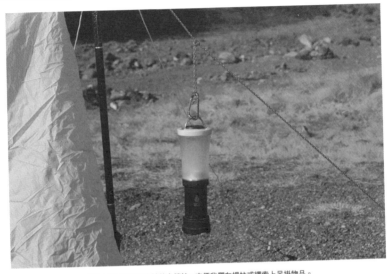

普魯士結是最具代表性的自鎖結，方便我們在桿柱或繩索上吊掛物品。
只要利用綁好的繩圈，便可輕鬆打結，事後拆解也很簡單。綁好繩結後
再加裝鉤環，即可吊掛提燈。

普魯士結（P.94）

普魯士結只要掛上物品、承載重量，就不會鬆脫，是
簡單又出色的繩結。它和P.153用的克氏結一樣，連
結繩索時，兩條繩子的粗細要有一定的差距，否則結
目無法卡緊。也可以用相同的方法綁柱子或其他垂直
物體。

反手結（P.80）

用反手結連結一條繩子的兩個尾端，就能綁成繩
圈。也可以改用漁人結（P.108）或雙重漁人結
（P.109）。隨身準備幾個不同大小的繩圈，方便隨時
運用。

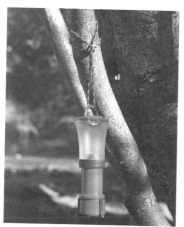

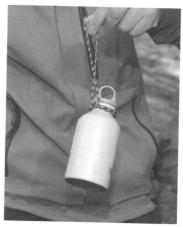

牛結（P.90）

這裡也同樣使用手作的繩環。如果要綁在表面粗糙的樹枝上，可以用簡單的牛結；如果是綁在易滑的材質或垂直物體上，則用普魯士結或克氏結。

雙套結（P.44）

將下列方法做好的繩環，用雙套結繞在水瓶上，馬上就變成附提把的隨身瓶，方便在戶外運動、庭園作業或散步時攜帶。

手工繩環

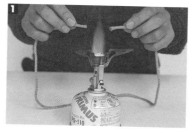

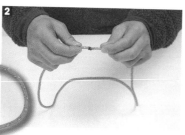

吊掛小物用的繩圈，一般作法都是直接用繩子綁，但也可以手工做成沒有結目的繩環。

1 用火烤一下繩子兩端，使纖維熔化。

2 將熔化的兩端緊貼在一起。

3 手指捏整一下貼合的部分即完成！雖然成品有一定強度，但畢竟還是手工製作，要避免負重過大。

NEW OUTDOOR HANDBOOK

固定隨車行李

安全載運行李的繩結技巧

結實捆緊並勤於檢查！

堆在車上的大型行李必須確實固定，否則會造成危險。尤其是車頂行李架上的物品，一旦掉落可能會釀成重大事故。由於我們無法在車輛行進途中，頻頻檢查行李是否晃動，也不能隨時調整繩索，所以必須確實綁緊行李，確定它在風吹或振動下也不會搖晃。

此時需要用到的，就是能使繩索繃緊的「卡車司機結」了。它需要用力拉緊繩子才能綁好，因此最適合固定行李。先將繩子其中一端固定在行李架上，接著讓繩身像是壓住物品般緊繞在四周，最後再用力拉緊繩索，結實捆綁行李。如果是站在梯子或其他稍高的墊腳台上捆綁行李，務

必要注意保持身體平衡。最好能有另一個人在下方幫忙拉繩會比較安全。綁好以後，再檢查繩索是否鬆脫、行李是否穩定，如果最後能掛上彈力網更好。

開車載著行李前進時，要多掛心行李的狀態，並注意安全駕駛。中間要適度休息，順便檢查、調整繩索鬆緊度和偏移的行李位置。

用載貨台放重物並不像行李架那麼危險，但依舊需要確實固定，以免物品破損。貨物越少、空隙越大，就越容易移位或倒下。雖然可以用地板鉤加以固定行李，但有些車子並沒有這個零件。此時也可以利用車頂把手（窗戶上方的握把）來固定行李，只是無法施加太大的張力。

176

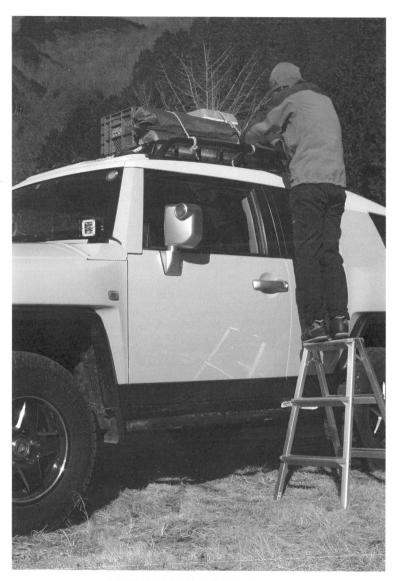

為確保堆在行李架和載貨台上的物品安全，務必要確實
緊密固定。雖然市面上有專用的工具，不過只要善用結
繩技巧，即可固定行李。

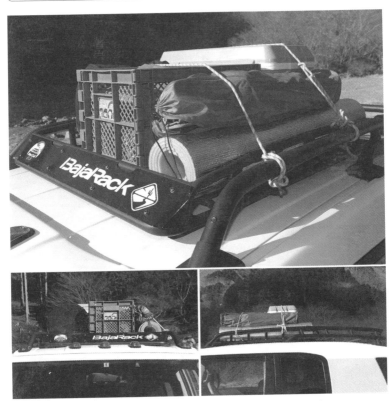

在行李架上堆放物品時，基本上要注意左右重量和高度是否均等，如果無法保持均等，就儘量放成中央高、往前集中的形式。往前堆放的用意，是因為前方空間已經填滿，因此當車子緊急煞車時，物品才不至於往前滑動。

卡車司機結（P.98）
利用這種繩結大力拉緊繩索的特性，可以將行李緊緊捆在一起並結實固定。這個方法只能用在最後固定的時候，而且為了綁得比P.98介紹的方法更堅固，繩索繞2圈以後，要用滑套式的反手結收尾。

4 直接將繩索拉向旁邊，來到方便固定行李的位置，穿過旁邊的行李桿。這次配合行李的數量，只將繩索來回各繞1次、綁成2道繩子，不過還是盡可能多繞幾次，將行李綁得越緊密越好。

1 在繩子的尾端用雙重8字結（P.64）綁出繩圈，如圖所示，以繩身穿過繩圈的方式，將尾端固定在行李桿上。這個部分會作為用力拉緊繩索的基點，因此8字結要確實綁緊。

5 如果行李當中有附鉤環或提把的物品，可以將繩子穿進去，以防萬一。這裡則是將繩索穿進保冰箱的提把裡。

2 讓繩索跨到車子的另一邊。將繩子捆成束，直接丟過去會比較省事，但一定要注意四周有沒有人、是否會造成危險。如果沒辦法丟，也可以利用長棍子把繩子拉過去。

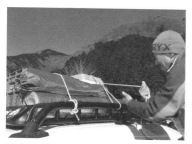

6 回到開頭那一側，綁上卡車司機結。要儘量拉緊繩索，確保行李不會移位，並使繩子保持這股張力、在綁住行李的繩身上繞2～3圈，纏緊以後再固定。

3 到 **1** 的對面那一側，將繩子穿過行李桿。雖然之後才需要用力拉緊繩子，不過這個時候也不能讓繩子太鬆弛，還是要適度拉緊。

用彈力網作為輔助

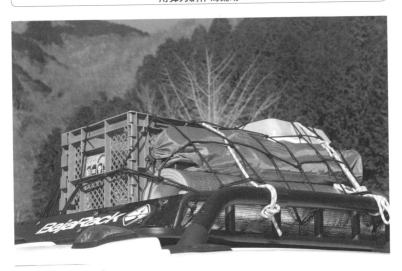

用繩索固定好行李後，再蓋上貨物用的彈力網會更加安全。網子多半附
有可掛在行李桿上的吊鉤，萬一尺寸不合，也可以用以下方式因應。

吊鉤尺寸比較小時

用登山繩輔助

把雙重漁人結（P.109）綁成的繩圈（登山繩）捲在行
李桿上，兩側尾端相疊後，掛在彈力網的吊鉤上。

拉長彈力繩以固定網子

用網子蓋好行李後，使吊鉤繞過行李桿下方，掛在網子
上。注意吊鉤要一次勾住2條以上的彈力繩。

用繩索固定

如果載貨台上堆放的行李之間空隙太大，物品就會到處滑動或倒下，所以最好也用繩索固定。載貨台裡必須附有掛繩索用的掛鉤，才能用繩子固定。

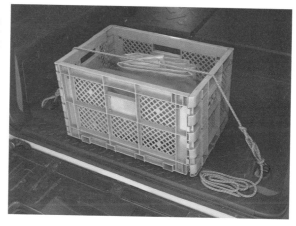

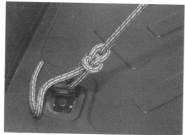

稱人結（P.50）

先從這裡開始綁起。繩子穿過掛鉤後，綁上稱人結固定。由於繩索受力不大，因此可直接省略尾端處理的工作，但尾端要保留足夠的長度。

卡車司機結（P.98）

開頭用左邊的方法固定完成後，將繩子繞到貨物另一邊，利用掛鉤綁繩結。如果物品較輕，也可以改綁雙套結＋半扣結（P.38）。

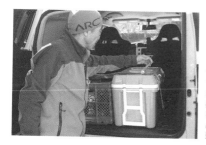

便利的棘輪

可用附屬零件調整帶子鬆緊的「捆綁帶」，是一種方便固定行李的工具。雖然用繩索就能確實固定行李，不過要是在行李架上放划艇之類的大型物品，或是經常有捆綁貨物的需求時，還是直接使用捆綁帶比較好。

NEW OUTDOOR HANDBOOK

運用小巧思的便利繩結 熟記就能萬用

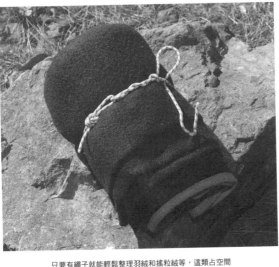

只要有繩子就能輕鬆整理羽絨和搖粒絨等，這類占空間的素材或泡綿墊。用拉緊繩子的方式固定，可以有效縮小物品的體積。

壓縮行李！鞋帶不鬆脫！

羽絨和搖粒絨都是戶外運動用品常見的材質。這兩種材質最大的魅力便是輕便且保暖，由於內部富含空氣，所以壓縮收捆後也能馬上恢復原狀。收捆時，要用繩索用力拉緊。壓縮整理這類物品的訣竅，在於捆綁前要盡可能將物品捲小、排出空氣，捆綁時也要確實壓緊。也可以根據物品的體積，用多條繩索捆綁。

參加戶外運動時，必定少不了鞋子。其實弄錯鞋帶綁法的人出乎意料地多。如果你常常會「掉鞋帶」的話，務必趁現在確認自己的綁法。鞋帶若是在登山、跑步或運動途中鬆開，是非常危險的事，因此一定要學習不易鬆開的雙重花結。

182

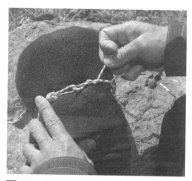

3 將繩子尾端捲在捆住物品的繩身上。萬一繩子在這裡鬆開了，物品就會恢復原本的體積，所以捆綁時要隨時保持拉緊繩子的狀態。

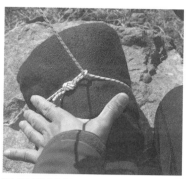

1 要收捆的物品儘量捲小，繩子一邊的尾端綁上雙重8字結（P.64），或是折起來用反手結（P.80）綁成小巧的繩圈。

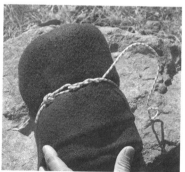

4 捲上好幾圈以後，利用繩索本身的摩擦力固定即可。剩餘的尾端則按照右頁的方式收好。在步驟 3 先將尾端折成環狀再捲繞，可以增加繞在繩身上的圈數，固定得更確實。

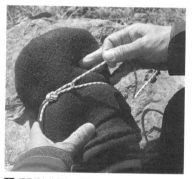

2 繩子繞在物品上，將另一邊的尾端從下方穿進 1 的繩圈並拉緊，將物品捆得更小。單手壓制物品的同時拉緊繩子，會比較容易壓縮。

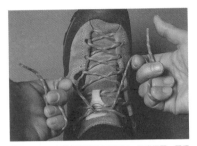

3 分別往左右拉扯纏好的鞋帶兩端，確實綁緊。記得事先拉緊穿好每一段鞋帶。

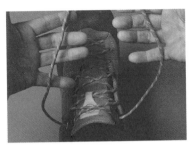

1 這個不易鬆脱的綁法，只是在綁鞋帶常用的花結（P.104）上多加一道手續。學會以後會更方便。

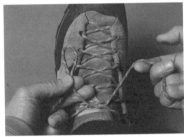

4 將左邊的尾端對折成環狀，這個環就是花結的圈圈部分。

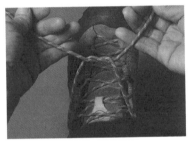

2 先將鞋帶兩端交纏。不太會打花結的人，請按圖中的方式交叉鞋帶。

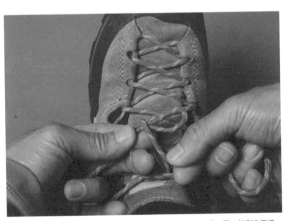

5 把左邊的環折到右邊，將右邊的鞋帶從左邊的環中間往上繞一圈，拉到自己這一側來。

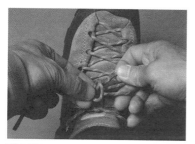

7 把⑤拉出的繩環從上方再穿過結目的圓圈。這一步的祕訣是預先將中指插在圓圈裡。

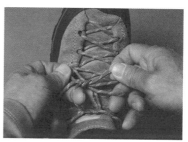

6 將右邊鞋帶的中段穿進⑤繞出的圓圈，再用左手拉出來。這一步先不要拉緊繩結。

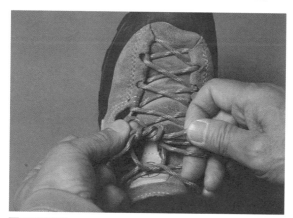

8 直接拉出繩環。

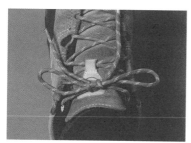

10 這個綁法比一般的花結多繞了一圈，所以不容易鬆開。拆鞋帶的方式和平常一樣，只要拉扯尾端即可。

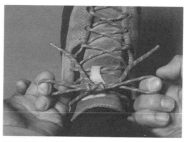

9 調整左右兩邊的繩環大小，然後綁緊結目。

名稱索引

筆畫順

關鍵字索引
筆畫順

後記

繩結在日常生活中無所不在，像是綁鞋帶、綁舊報紙等等，即使我們不清楚繩結的構造和名稱，也能下意識地分類運用。最理想的繩結用法就是，根據狀況快速正確地打結，同時這也是戶外運動結繩術最重要的技能。在戶外運動的場所，錯誤的繩結可能會造成重大的意外事故。雖然大家並不是非得要完全精通本書介紹的所有繩結，不過仍然必須找出自己需要的繩結，並練習到可以自動綁好的程度。

我本身是透過長年的登山、攀登、釣魚等活動，才慢慢熟練各式各樣的繩結技巧，但是在學習新的繩結時，我都是隨身攜帶繩索，並抓緊空檔反覆練習。畢竟不管照著書本操作多少次，親歷實境時往往還是會摸不著頭緒。如果沒有精通到身體也完全熟悉的程度，很容易就忘得一乾二淨。而且只要一段時間沒使用的話，難免還是會生疏。確實熟記並實際運用，才是精通結繩術的祕訣。

況且，熟稔繩結綁以後，又會因為太過熟悉而一時大意導致失誤。如果養成「在這種狀況這樣綁就好了」的慣性思維，反而容易在緊急時刻疏忽大意，結果讓自己好不容易熟記的繩結失去應有的作用。因此最好無時無刻都要求自己正確、確實地綁好繩結。

話雖如此，結繩術也不是大家想像的那麼困難。或許有人覺得繩結種類那麼多，同一種繩結又有好幾種綁法，怎麼可能記得住！實際上，野外用到的繩結種類雖然會因活動內容而異，但只要精通5種便綽綽有餘。而且1種繩結並非只有單一用途，而是可以因應在各種狀況上。我在這裡舉出4種野外最常用到的多功能繩結，同時介紹其用法，大家不妨先從這4種開始練習吧。舉例來說，想用樹幹拉開繩索時，可以用雙套結；想在身上綁繩子就用稱人結；需要裝上鉤環就用雙套結。光是4種繩結當中的這2種，就可以應用在很多場合。與其學得多卻學不精，不如只將幾種繩結練習到滾瓜爛熟，反而更能在野外活動中大顯身手。

本書介紹的繩結步驟，基本上以慣用右手的人是否順手為準。左撇子可以直接逆向打結，只要繩結形狀正確，大可隨自己最順手好記的方式操作。不過剛開始練習時，最好還是按相同的步驟進行，才能減少失誤。

後半部介紹了野外的實踐用法，希望讀者都能依自己的嗜好挑出適用的繩結，練到精通且靈活運用的程度。那麼就盡情享受有繩結相伴的戶外運動生活吧。

鳥海良二

大人の戶外百科 **1**
繩結使用教科書

出　　　　版／楓葉社文化事業有限公司

地　　　　址／新北市板橋區信義路163巷3號10樓

郵 政 劃 撥／19907596　楓書坊文化出版社

網　　　　址／www.maplebook.com.tw

電　　　　話／02-2957-6096

傳　　　　真／02-2957-6435

作　　　　者／鳥海良二

翻　　　　譯／陳聖怡

責 任 編 輯／邱鈺萱

總　經　銷／商流文化事業有限公司

地　　　　址／新北市中和區中正路752號8樓

網　　　　址／www.vdm.com.tw

電　　　　話／02-2228-8841

傳　　　　真／02-2228-6939

港 澳 經 銷／泛華發行代理有限公司

定　　　　價／280元

出 版 日 期／2017年10月

國家圖書館出版品預行編目資料

大人の戶外百科1：繩結使用教科書／鳥海
良二作；陳聖怡翻譯. -- 初版. -- 新北市：
楓葉社文化, 2017.10　面；　公分

ISBN 978-986-370-151-4（平裝）

1. 結繩

997.5　　　　　　　　　　　106013012